Jochen Klein

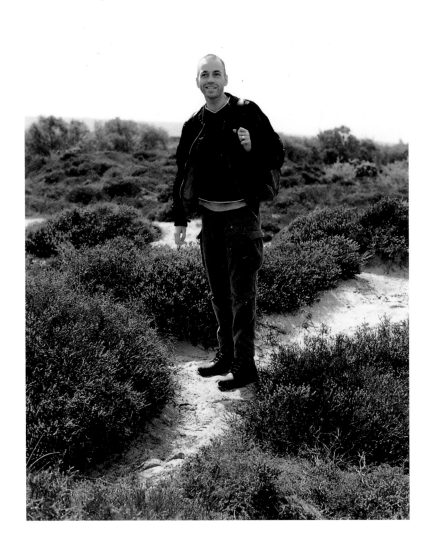

Jochen Klein

hrsg. von / ed. by
Wolfgang Tillmans

mit Beiträgen von / with contributions by
Doug Ashford und / and Helmut Draxler

VERLAG DER BUCHHANDLUNG
WALTHER KÖNIG, KÖLN

Dieses Buch erscheint anläßlich der Ausstellungen
„Jochen Klein" im Kunstraum München 1998
und Cubitt, London 1998.

This book accompanies the exhibitions „Jochen Klein",
Kunstraum München 1998 and Cubitt, London 1998.

Die Deutsche Bibliothek – CIP-Einheitsaufnahme
Jochen Klein: [anläßlich der Ausstellungen „Jochen Klein"
im Kunstraum München 1998 und Cubitt, London 1998] /
hrsg. von Wolfgang Tillmans. Mit Beitr. von Doug Ashford
und Helmut Draxler. – Köln: König, 1998

Frontispiz: Jochen Klein, Mai 1997,
Photo: Wolfgang Tillmans

© 1998 The Estate of Jochen Klein, die Autoren
und Verlag der Buchhandlung Walther König, Köln
Gestaltung: Silke Fahnert + Uwe Koch, Köln
Lithographie: Art Publishing, Lohmar
Übersetzungen: Wolfgang Tillmans, *Preface*,
aus dem Deutschen von William A. Mickens;
Doug Ashford, *Ein Junge im Park oder Die Miniatur und
das Modell*, aus dem Amerikanischen von Barbara Hess;
Helmut Draxler, *Jochen Klein*, aus dem Deutschen
von William A. Mickens
Herstellung: dcp Druckcentrum Potsdam

ISBN: 3-88375-334-3

Printed in Germany

Als Jochen an einem Tag Anfang Juni 1997 sein Atelier verließ, wußte er nicht, daß er dorthin nicht wieder zurückkehren würde. Gerade waren erste Ausstellungen seiner neuen Bilder geplant, da riß ihn eine, zunächst als Asthma verkannte, schwere Lungenentzündung aus dem Glauben, HIV-negativ zu sein, und stürzte uns, binnen sieben Wochen, aus größtem Glück und Zukunftsplänen in die entsetzende und für immer trennende Erfahrung des Todes.

Nach dem Tod junger Künstler schiebt sich oft scheinbar unausweichlich ein Gefühl der Tragik zwischen Werk und Betrachter, es wird nach den Anzeichen einer Todesahnung gesucht, nichts scheint mehr mit Leichtigkeit verbunden zu sein und gleichzeitig schwingt im Bewußtsein die Erleichterung mit, selbst noch lebendig zu sein, denn es hat jemanden anderen erwischt. Bei an AIDS Verstorbenen geht man zudem vom sonst typischen, langwierigen Kranheitsverlauf aus, der die letzten Jahre des Schaffens überschattet oder gar hätte bestimmen können. Diese Reaktionen verzerren die Rezeption des Werks, dennoch sind sie normal, sind menschlich.

Obwohl Jochen seine konkrete Todesursache nicht ahnte, hatte er Zeit seines Lebens und Schaffens, inmitten seiner Lebenslust, ein ausgeprägtes Bewußtsein für die eigene Körperlichkeit, ihre Verletzbarkeit und Sterblichkeit. In diesem Zusammenhang erscheint Kunst als ein Zeugnis des Menschen gegen den Tod. Kunst wird schließlich nicht nur wegen, sondern vor allem trotz des Wissens um die eigene Vergänglichkeit gemacht. Deshalb ist es auch eine frohe Sache das Werk eines Verstorbenen zu betrachten, insbesondere das eines Künstlers, der zutiefst aus einem solchen „Trotzdem" heraus gelebt und gearbeitet hat, und dessen Wesen und Werk im Herzen solidarisch und emphatisch, lachend und demütig zugleich war.

Wolfgang Tillmans

One day at the beginning of June 1997 when Jochen left his studio he did not know that he would not be returning there again. Just when the first exhibitions of his new paintings were being planned, severe pneumonia, which at first was mistaken for asthma roused, him out of his belief that he was HIV negative and hurled us within seven weeks from the most superb happiness and plans for the future into the horrifying and for ever severing experience of death.

After the death of young artists a feeling of tragedy seemingly slides between the work and the viewer. Signs of a premonition of death are sought. Nothing is connected with ease anymore, and at the same time a relieved awareness resonates that one is still alive oneself; it caught hold of someone else. In the case those who have died from the causes of AIDS one additionally proceeds from the usually typical lengthy course of the illness which has overshadowed the last few years, or might have even determined them. These reactions distort the reception of the work; nevertheless they are normal and human.

Although Jochen knew nothing of the concrete causes of his death, all during his creative life, in the midst of his zest for life, he had a distinct awareness of his own corporality, its vulnerability and mortality. In this context art appears as a witness of mankind against death. Ultimately art is created not only for the sake of but above all inspite of the knowledge of one's own ephemeral existence. For that reason it is a joyful act to view the work of a deceased person, in particular that of an artist who lived and worked intensely from an obstinancy of that kind, and whose nature and work at heart was emphatic and full of solidarity, humorous and humble at the same time.

Wolfgang Tillmans

Tafeln / Plates

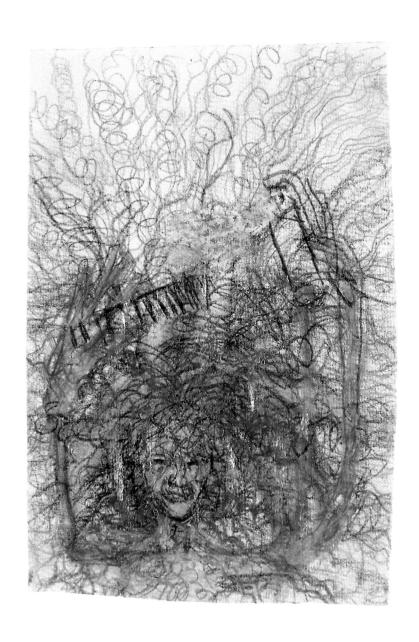

1
ca. 1989, 15 × 10 cm,
Mischtechnik auf Papier /
mixed media on paper

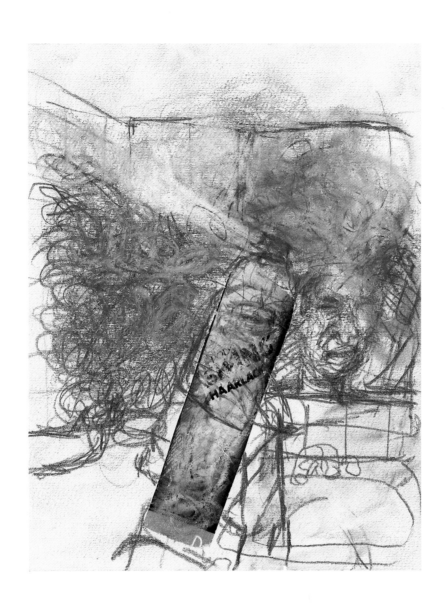

2
ca. 1989, 16 × 12 cm,
Mischtechnik und Collage
auf Papier / mixed media and
collage on paper

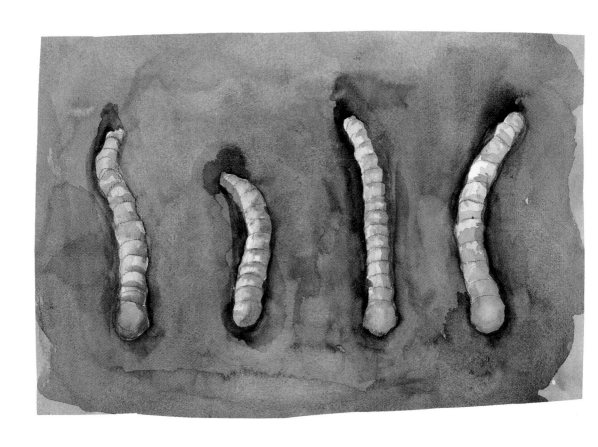

3
ca. 1991, 17 × 26 cm,
Aquarell auf Papier /
water colour on paper

4
ca. 1991; 25 × 17 cm, Bleistift
auf Papier / pencil on paper

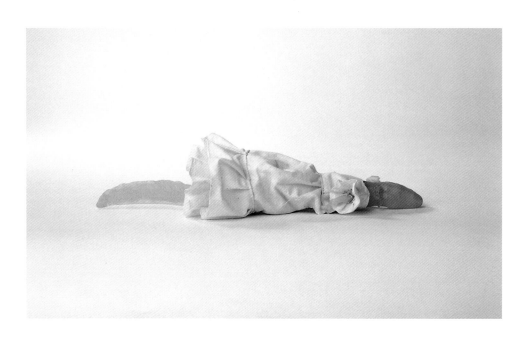

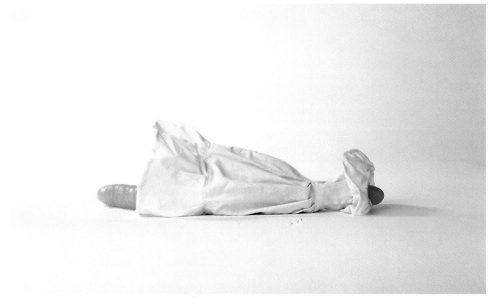

5
1991, ca. 35 × 10 × 12 cm,
Wachs und Nessel /
wax and muslin

6
1991, ca. 25 × 10 × 12 cm,
Wachs und Nessel /
wax and muslin

\# 7
ca. 1991; 27 × 20 cm,
Zeichnung auf Papier /
drawing on paper

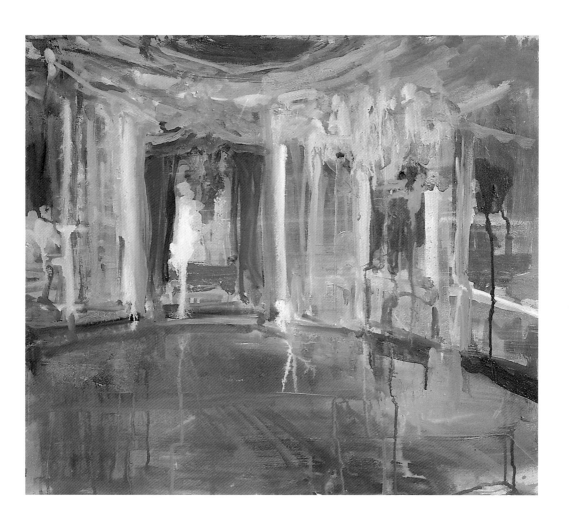

8
ca. 1992, 65 × 75 cm, Öl auf
Leinwand / oil on canvas

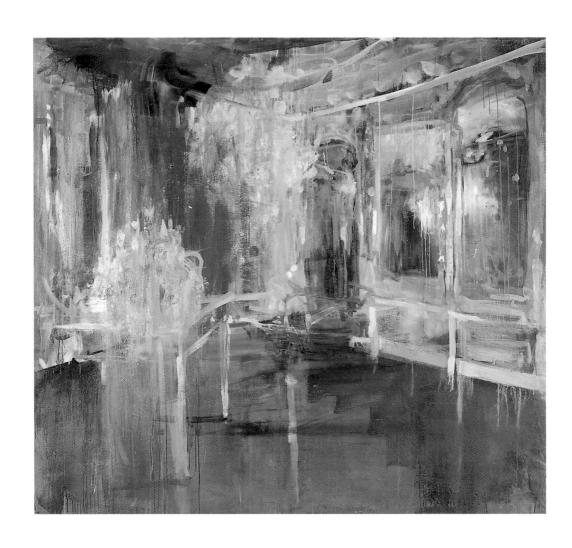

9
1992/93, Format unbekannt,
Öl auf Leinwand /
format unknown, oil on canvas

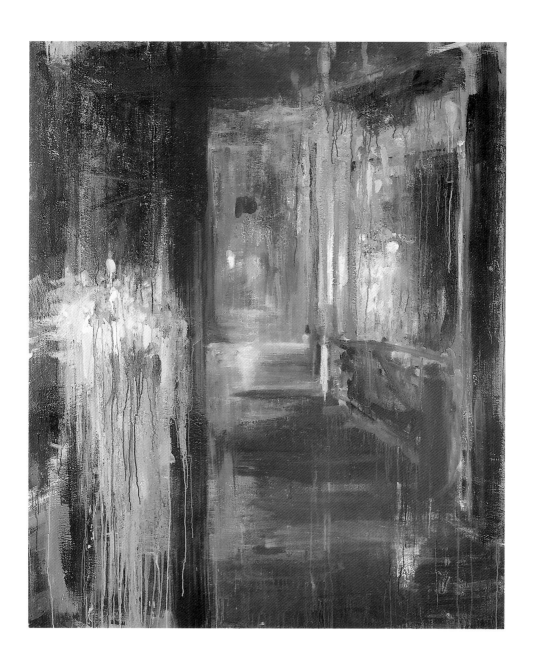

10
1992/93, 190 × 160 cm,
Öl auf Leinwand /
oil on canvas

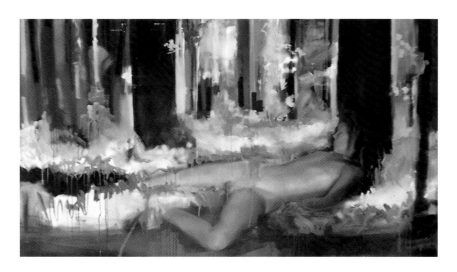

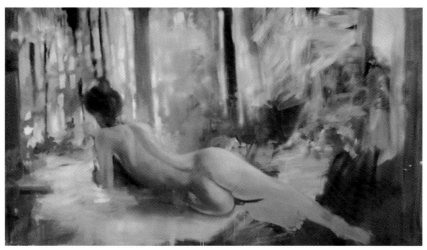

11

1994, Format unbekannt,
Öl auf Leinwand /
size unknown,oil on canvas

12

1994, Format unbekannt,
Öl auf Leinwand /
size unknown,oil on canvas

13
1994, 230 × 180 cm, Öl auf
Leinwand / oil on canvas

\# 14
*1994, 230 × 180 cm, Öl auf
Leinwand / oil on canvas*

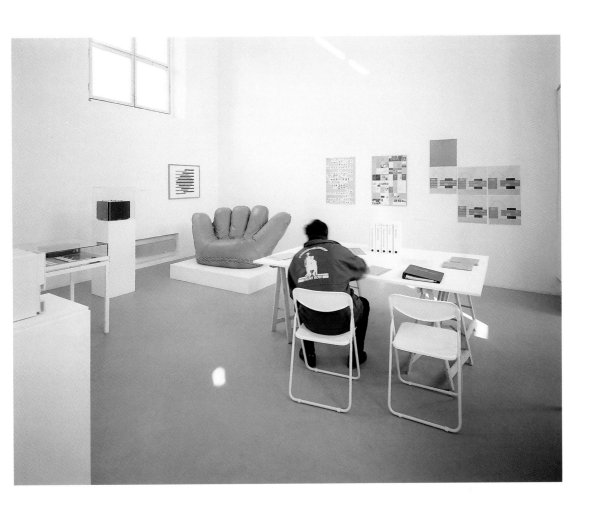

PROJEKTGRUPPE
DIE UTOPIE DES DESIGNS
15
„Die Utopie des Designs" 1994,
Installationsansicht /
installation view, Kunstverein
München

Die traditionale Periode

Die Entwicklung der corporate identity wird in der Literatur oft allgemein, Max Weber zitierend, entlang der Entwicklung von traditionalen zu rationalen Handlungsstrukturen innerhalb der Entwicklung von Unternehmenskultur beschrieben. "Traditionalität schließt ein weitgehend ungebrochenes Selbstverständnis des sozialen Subjekts in seinem je eigenen sozialen Zusammenhang ein, daß sein Verhalten traditionsgeleitet steuert und dadurch Identität der Person manifestiert, ohne sie überhaupt zum Thema zu machen."[5]

Eine solche "traditionale" Unternehmensidentität ist oft auf einen patriarchalischen Unternehmer oder auf einen starken Firmenmythos ausgerichtet. Sie ist nicht formaliert, sondern gewachsen. Im Laufe der Expansion eines Unternehmens, wird eine erfolgreiche Unternehmenspolitik immer mehr von nationalen Einzelentscheidungen abhängig, die das Unternehmen zu einer Neuorientierung seiner Mission zwingen. "Die ursprünglich geschlossene Zielsetzung, auf das Unternehmen eingestellt war, fällt in Phasen des Wachstums häufig in disparate Teilziele auseinander, so daß es zu Zielkonflikten zwischen den verschiedenen Unternehmensbereichen oder den verschiedenen Unternehmensebenen kommt. [...] Ergebnis ist meist die eindringliche Forderung nach neuen Orientierungshilfen in Form von "Unternehmenscredo", "Unternehmensphilosophie", "Corporate Mission", oder "klare Unternehmensgesamtziele"."[6] In der traditionalen Periode, die zeitlich bis zum Ende des 1. Weltkriegs angesetzt werden kann, ist die Corporate Identity noch eigentliche Problem und kein Thema. Das Problem ist allerdings der Unternehmer selbst, und kein Thema. Welch starke Unternehmensidentitäten diese Zeit hervorgebracht hat, beweisen Namen wie Siemens, Krupp, Bosch, etc. Die zeitliche Abgrenzung dieser Periode sagt nichts darüber aus, daß sie als strukturelles Problem immer dann auftaucht, wenn ein Unternehmen durch die Persönlichkeit eines Unternehmers geprägt wird.

Die markentechnische Periode

Man nimmt an, daß, im Sinne eines Image-Transfers, die Produkt-Images einen Einfluß auf das Hersteller-Image ausüben, und natürlich auch umgekehrt. Daraus ergibt sich die Folgerung, daß der Erfolg eines bestimmten Produktes, sich positiv auf den Absatz anderer Produkte desselben Herstellers auswirken wird. Medium für diesen gewünschten positiven Image-Transfer, ist ein konsequent einheitliches Design mit identischen Gestaltungsmerkmalen für das gesamte Unternehmen und seine Produkte. So schuf beispielsweise Hans Domizlaff in den 30er Jahren für Reemtsma nicht nur Markenzeichen und Packungen für die eigenständigen Zigarettenmarken, sondern entwarf auch ein Dachmarke des bekannte Firmenzeichen, verbunden bereits mit einer Art Gestaltungsstil, in der er Empfehlungen für das Erscheinungsbild der Firma in Typographie und grafischer Gestaltung gab.

[4] D. Riesman, Die einsame Masse, Hamburg 1958, zit. nach Birgfeld und Stadler, a.a.O., S. 37

[5] Birgfeld und Stadler, a.a.O., S. 39

[6] Definition nach Birgfeld und Stadler, a.a.O., S. 23

4. Stankowski, Visuelle Richtlinien Münchener Rückversicherungsgesellschaft, 1973

Die Design-Periode

Braun Rasierer Sixtant S mit zusätzlichem Langhaarschneider, 1966

In vielfältigen Untersuchungen konnte nachgewiesen werden, daß diese markentechnischen und gestaltungsorientierten Konzepte zwar den Wiedererkennungseffekt erhöhten und somit die Zuordnung der Produkte zum Hersteller erleichterten, aber darüberhinaus keine höhere Akzeptanz von Produkten und Hersteller erreichten, die sich in nennenswerten Absatzerfolgen niedergeschlagen hätte. Was fehlte war eine Botschaft, die die Philosophie des Unternehmens signalisierte und damit dem Design Sinn und Inhalt gab.

Diese andere Ausgangsposition führte zu neuen Interpretationen. Corporate Design wurde nun in Richtung Unternehmenspersönlichkeit gelesen und die Gestaltungskomponente wurde durch eine inhaltliche Komponente, die Botschaft, ergänzt. Vorbilder für eine gelungene Produkt-Design-Philosophie waren Braun und Olivetti. Bei Braun hatte man erkannt, daß ein Verbraucher, der ein Produkt von Braun kaufte, nicht nur eine technische Problemlösung erwarb, sondern eine Design-Philosophie, ein Stück Lebensstil. Braun galt und gilt bis heute noch als Synonym für gutes Design. Es ist integraler Bestandteil der Unternehmensidentität.

Design und Kommunikation sind wichtige Signale – glaubwürdig ist ein Unternehmen aber erst dann, wenn interne Verhaltensgrundsätze im Sinne eines corporate Behavior existieren, die die Signale ergänzen. Sie müssen in den Köpfen der Mitarbeiter verankert sein, erst dann können sie nach außen glaubwürdig kommuniziert werden. Hauptakzent sind nun das Verhalten der Mitarbeiter und die Unternehmenskultur.

Die strategische Periode

In der strategischen Periode, etwa seit Mitte der 70er Jahre, entwickelt sich ein klarer strategischer Begriff der Corporate Identity als Instrument der Unternehmenspolitik. Die Zusammenfassung der beschriebenen partikularen Einzelaspekte führt zur Bildung einer operationalen Konzeption der Corporate Identity, nicht mehr nur Produktdesign und Grafikdesign, nicht mehr nur Unternehmens-PR, nicht mehr nur eine allgemeine Aussage zur Unternehmensphilosophie ist, sondern eine Mischung verschiedener Komponenten, die der Unternehmensführung als markt- und sozialstrategisches Mittel zur Verfügung stehen.

"In der wirtschaftlichen Praxis ist demnach Corporate Identity die strategisch geplante und operativ eingesetzte Selbstdarstellung und Verhaltensweise eines Unternehmens nach innen und außen auf der Basis einer festgelegten Unternehmensphilosophie, einer langfristigen Unternehmenszielsetzung und eines definierten (Soll)-Images, mit dem Willen alle Handlungsinstrumente des Unternehmens in einheitlichem Rahmen nach innen und außen zur Darstellung zu bringen."[7]

Unternehmens-Verhalten

Unternehmens-Persönlichkeit

Unternehmens-Erscheinungsbild

Unternehmens-Kommunikation

Corporate Identity

1964 - 1978

ARCHITECTURAL DESIGN

INDUSTRIAL DESIGN

und innerbetrieblichen Strukturen, ergab sich vor der dem 2. Weltkrieg ein einheitliches Gesamtbild als einer frühen Ausformung von Corporate Identity, die für Bemühungen vieler anderer Firmen später zum Maßstab wurde. Diese Entwicklung des "Stile Olivetti" war untrennbar mit der Person Adriano Olivettis und seiner Neupositionierung des Unternehmerbildes als moderner Industrieller und Sozialreformer verbunden.

In der Zeit nach dem Krieg war Olivetti der größte Büromaschinenhersteller der Welt. Innerhalb dieser Dimensionen wurden alle Elemente des Unternehmensbildes weiterentwickelt und ständig aktualisiert. Die intuitiven Vorgehensweisen der Anfangsjahre wurden formalisiert und zentral gesteuert. Koordinator der Designabteilung war Giovanni Pintori, der das Gesicht des Unternehmens in den 60er Jahren prägte. Für die verschiedenen Aufgaben, von der Gebrauchsgrafik bis zu Dokumentarfilmen, wurden außenstehende Grafiker und Künstler herangezogen: Paul Rand, Herbert Bayer, Max Huber, Bruno Munari u.a. Anfang der 70er Jahre wurden alle Erscheinungsformen des Unternehmens verbindlich in einem Design-Manual ("Die roten Ordner von Olivetti") zusammengefaßt. Diese systematische Corporate Identity, die erste ihrer Art, beinhaltete Gestaltungsrichtlinien zu folgenden Bereichen:

- Produktdesign
- Architektur
- Inneneinrichtung
- Ausstellungsdesign
- Werbemittel
- Drucksachengestaltung
- Werbegeschenke

Die SocietA Olivetti verpflichtete dafür fast die gesamte Design-Avantgarde: Hierfür sprechen Namen wie Ettore Sottsass, Marco Zanuso, Gae Aulenti, Mario Bellini, Hans von Klier u.a.

Perry A. King & Santiago Miranda, Grafik, aus: Design Process: Olivetti 1908 - 1983

Olivetti, Logotype Kit and contents; the Identification Systems booklets and binder, 1973

Otl Aicher

Otl Aicher wurde 1922 in Ulm geboren. Nach dem Studium der Bildhauerei eröffnete er 1948 sein erstes eigenes Büro für Werbegraphik.

1953 gehörte Otl Aicher zu den Gründern der Hochschule für Gestaltung in Ulm. Die HfG in Ulm war als Schule mit gesellschaftspolitischer Ausrichtung dem sozialen und kulturellen Neuaufbau verpflichtet. Im Unterschied zum Bauhaus gab es in Ulm jedoch weder Künstlerateliers für Maler und Bildhauer, noch Werkstätten für Kunsthandwerk. Aicher und sein Umkreis waren der Meinung, daß Kunst "eine Flucht war aus den vielfältigen Aufgaben, die auch die Kultur erwuchsen aus der Nützlichkeit in frühstes lag." Alleo der Graphik und der Produktgestaltung wurde die Lösung der gestellten Aufgabe, des Alltagsleben die auf Kontinuität bedächten Wirtschaftswunder- Gesellschaft umfassend zu humanisieren, zugebaut.

Das Erscheinungsbild der Firma BRAUN, das Aicher 1954 konzipierte, gilt heute ebenso wie das 1960 von ihm gestaltete Erld der gewerblichen Mittelseit zuzügliche zu müssen. Die Piktogramme, die er für die Spiele entwickelte, und heute internationaler Standard. Ab 1972 betrieb er in Rotis/Allgäu ein Büro für visuelle Kommunikation. 1991 erschienen seine Bücher "Analog und Digital" sowie die "Welt als Entwurf". Aicher starb am 1. 9. 91 an den Folgen eines Verkehrsunfalles.

[7] Zitat aus Otl Aicher "Die Welt als Entwurf" (Ernst & Sohn, 1991)

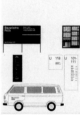

Das Erscheinungsbild der Bayerischen Rück wurde von Otl Aicher zwischen 1968 und 1973 entworfen. Die Aufgabe war einem Dienstleistungsunternehmen ein geschlossenes Bild zu geben, ohne auf visuelle Elemente der gewerblichen Wirtschaft zurückgreifen zu müssen. Die Prägnanz sollte statt durch kräftige Farben und Signale durch Zurückhaltung und einfache Farbcodierung der Unterlagen durch eine sehr disziplinierte und anspruchsvolle Gestaltung. Abbildung: Detail eines neueren Plakates

Otl Aicher, Kalender mit Sportpiktogrammen. Die Unterbrechung zeigt den Trauertag nach dem Anschlag des "Schwarzen September" an.

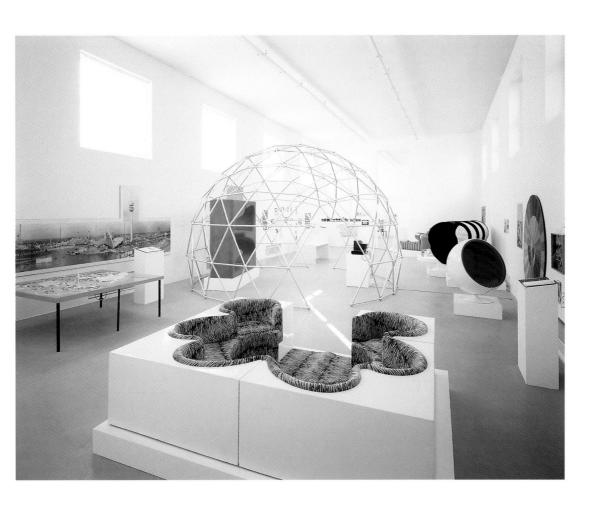

JOCHEN KLEIN
16/17
Katalogbeiträge zu / catalogue
contributions to „Die Utopie
des Designs", Kunstverein
München 1994

PROJEKTGRUPPE
DIE UTOPIE DES DESIGNS
18
„Die Utopie des Designs" 1994,
Installationsansicht /
installation view, Kunstverein
München

Thomas Eggerer/
Jochen Klein
19/20
„Leave a message" 1994,
Außenprojekt / outdoor
project

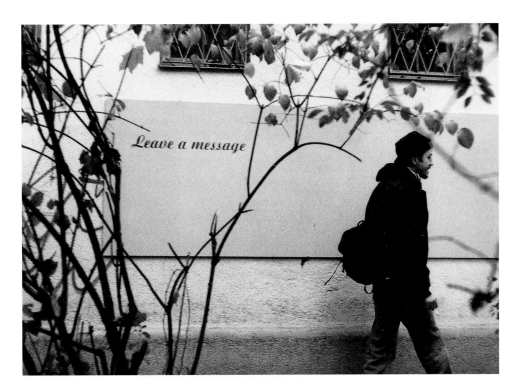

"So ließe sich denn beweisen, sagte er unvermittelt, daß jede Reinigung allein
wegen eines Verstoßes gegen die gesellschaftliche Übereinkunft erfolge, aus
keinem anderen Grund, wie immer man auch die Verstöße im einzelnen benenne,
wie laut man auch behaupte, sie verletzten die Gesetze der Hygiene, des
Schönheitsempfindens oder des Instinkts. Nicht nämlich von der Welt, wie es
zuerst den Anschein hatte, wolle sich die Person säubern, sondern von ihrer
Differenz zur Gesellschaft. Wenn sie darin vollkommen und widerstandslos
aufgehe, dann (so sage sie selbst) sei für sie alles in Ordnung; wenn nicht, müsse
sie schleunigst dafür sorgen; und notfalls putze sie sich selber weg. So durchaus
werde sie, und merke es noch nicht mal, von außen definiert. Aber als was – das
sei doch die große Frage, . . . "
(Christian Enzensberger, Größerer Versuch über den Schmutz)

Die Klappe ist e
konstituert. Er

Leave a message

Im März 1994 wurden alle öffentlichen Toiletten Münchens (offizielle
Begründung: Geldmangel) dicht gemacht. Damit wurde die traditionelle
Nutzung der Toiletten als Treffpunkt für Schwule und Ort als potentieller
Sexualität unterbunden. Im November 1993, also fünf Monate vor der
Schließung, brachten wir eine Tafel mit der Aufschrift "Leave a Message"
an der Außenwand eines Toilettenhauses an. Die Klappe sollte die gängige
Praxis, im Innenraum Nachrichten zu hinterlassen aufnehmen und nach
Außen verlagern.

Die rot-grüne Stadtregierung Münchens machte Anfang 1994 den Vorschlag, die Toilettenhäuser einer kulturellen Nutzun
Musik- und Folkloregruppen etc., zuzuführen. In der Klappe an der wir unsere Tafel anbrachten, sollten sich "Homosexuel.
Umwidmung dieser Klappe in ein "schwules Cafe" wäre die vormalige Benutzung des Ortes nur noch in bereinigter und er
präsent. Mit anderen Worten: Die Bedeutung des Ortes als Schwulentreff würde zwar beibehalten, aber er wäre durch
"sichtbar",d.h. kontrollierbar, gemacht und würde somit in entsexualisierter Form an die Schwulen zurückgegeben. Diese
Christianisierung heidnischer Kultstätten. Somit entstünde ein überschaubarer Ort, der den "Zugriff" auf den schwuler

THOMAS EGGERER/JOCHEN KLEIN # 21 Katalogbeitrag zu /
catalogue contribution to „Oh boy it's a girl!" 1994, Kunstverein München

Der strategische Einsatz einer Vorstellung von kollektiver Identität ist die Bedingung, agieren zu können, bzw. überhaupt wahrgenommen zu werden. Solch ein operativer Ansatz, der eine allen Schwulen gemeinsame Identität unterstellt, ist jedoch anfällig für eine politisch- konservative Rhetorik, die ein Interesse daran hat, Männer von Frauen, Ausländer von Inländern, Homos von Heteros etc. zu trennen, bzw. "Minderheiten" einen Platz zuzuweisen. Sie akzeptiert und produziert eine Organisation von Differenz.

nemerer Ort, der sich lediglich aus Gesten, Blicken und dem Begehren
· durch wissende Aufmerksamkeit wahrnehmbar.

Im Gegensatz zur konservativen Kulturpolitik, deren hegemonialer Anspruch stets Grenzen zwischen einem "Innerhalb" und "Außerhalb" ziehen und somit den Zugang zu Kultur streng kontrollieren will, ist eine Politik, die sich als sozial aufgeschlossen und fortschrittlich versteht, daran interessiert, Minderheiten in ihre Kulturpolitik zu integrieren. Diese Politik gibt scheinbar ihren Legitimationsanspruch auf, indem sie die starren Fronten zwischen legitimer und illegitimer Praxis aufweicht, und dadurch den Radius ihres Zugriffs erweitert. Der Vorgang der Absorption marginalisierter Positionen bedeutet jedoch lediglich eine Erweiterung des Territoriums nach außen und nicht etwa eine Aufgabe der kulturellen Definitionsmacht.

va in Form von Übungsräumen für
· nettes Cafe einrichten". Mit der
närfter Form als Erinnerung
eine Institutionalisierung
uterungsprozeß erinnert an die
rper ermöglichen würde.

Es entspann sich in der Folge eine verdächtig liberale Diskussion über die Klappenproblematik: Der konsensfähige Tenor war dabei immer der, daß "sauberere" und "öffentlichere" Orte, also Orte innerhalb desToleranzbereiches der Gesellschaft geschaffen werden müßten, nach dem Motto: Wir bieten Euch (wir wollen) schöne Räume, da könnt Ihr (können wir) machen was Ihr wollt (wir wollen); wir nennen es Kultur.

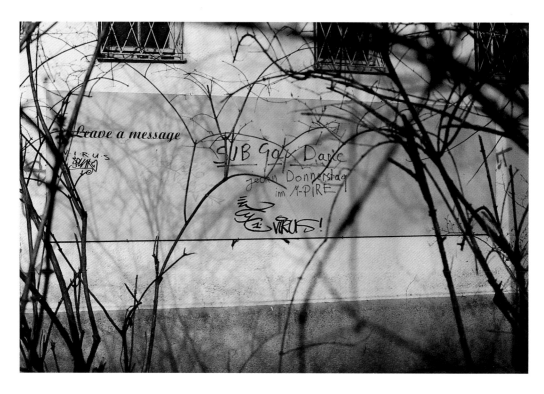

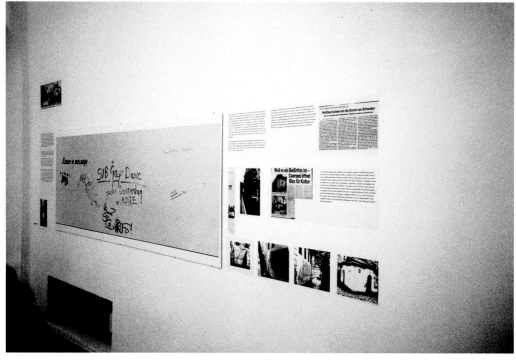

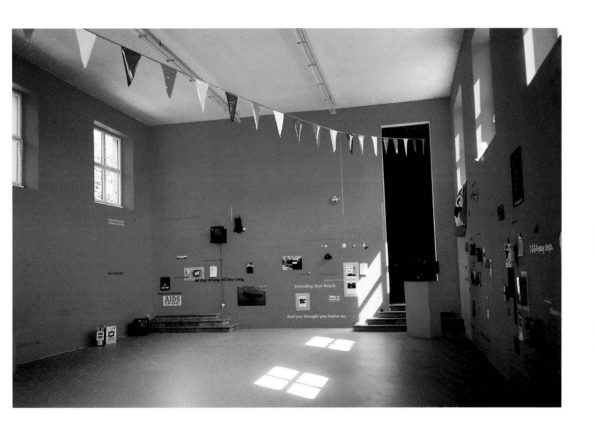

Thomas Eggerer/
Jochen Klein
22
„Leave a message" 1994,
Außenprojekt / outdoor project

Thomas Eggerer/
Jochen Klein
23
„Leave a message" 1994,
Installationsansicht /
installation view „Oh boy it's a
girl!", Kunstverein München

Group Material
24
„Market" 1995,
Installationsansicht /
installation view, Kunstverein
München

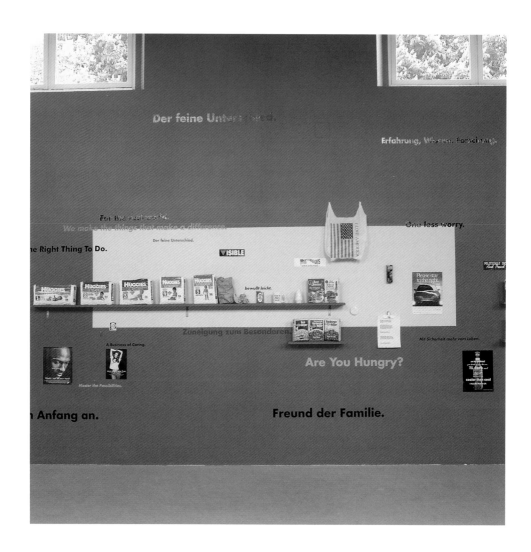

GROUP MATERIAL
25
„Market" 1995, Installations-
ansicht / installation view,
Kunstverein München

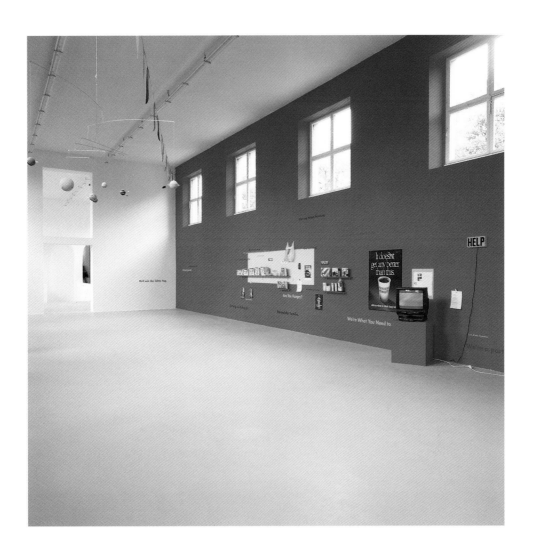

GROUP MATERIAL
26
„Market" 1995, Installations-
ansicht/installation view,
Kunstverein München

FORM

88.–

REVOLT

RIGG

"IKEA"
Thomas Eggerer, Jochen Klein
January 27, 1996 - March 6, 1996

Printed Matter
77 Wooster Street
New York, NY 10012
212.925.0325

Thomas Eggerer/
Jochen Klein
27/28 >
„Ikea" 1996, Einladungskarte/
invitation card, Printed Matter,
New York

Thomas Eggerer/
Jochen Klein
29/30 >>
„Ikea" 1996, verschiedene
Materialien/mixed media,
Installationsansicht/installation
view, Printed Matter, New York

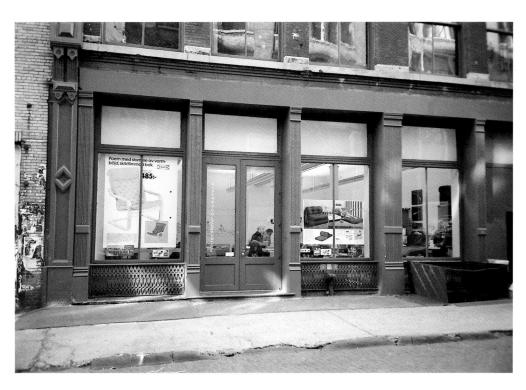

"After a failed action against the "Spiegel"-office, Ulrike Meinhof and the g
she shared with her husband, the editor-in-chief of "Konkret"." 1

"A well-
greater
measure

"The entrance-hall to the apartment was furnished in good
bourgeois taste: (With a tapestry, a Biedermeier table and
fashionable wall lamps bought by Ulrike Meinhof.) Precautions
were made in the case a postman or a neighbour appeared at
the door. The other rooms were merely fixed as mattress
camps." 2

"I was fed up. Inplace of revolution, reforms became sufficient. I
impossible." 3

Taj

von Gillis Lundgren ist so auffallend aus-
llen, so bequem und vielseitig, dass es nicht
zahlreiche Freunde bekommen hat – sondern
oft kopiert wurde. Denn mit dem Original
le ein ganz neuartiges, erfolgreiches Sitz-,
e- und Liegemöbel geschaffen. Für Leute, die
ig von Statussymbolen und viel von un-
plizierten, frechen Einrichtungsideen halten.
besteht aus zwei 19x86x86 cm grossen
ern, die mit starken Lederbändern verbunden
Dazu kommt das voluminöse, weiche Roll-
n am verchromten Rohrbügel. Das ist alles,
Sie brauchen, um zu machen, was Sie brauchen:
Beispiel einen Fauteuil (72 cm hoch, Sitzhöhe
m, Sitztiefe 50 cm). Oder ein 200 cm langes
t". Oder die geeignetste Diskussions-"Ebene"
wei junge Leute (Polster nebeneinander, Roll-
n in der Mitte). Tajt macht sich aber auch als
ruppe nicht schlecht. Sehen Sie sich nur
al das Bild oben an!
. Polsterbezüge aus blauem Jeansstoff 198.–
raunem Stoff 236.–
MA-Tisch. 30x80x80 cm.
s lackiert ... 48.–
lackiert ... 53.–
T 1 Steh/Tischlampe s. Seite 5. HOLLAND
l-zu-Wand Teppich s. Seite 7.

1 Heiner Müller, Krieg ohne Schlacht, Leben in zwei Diktaturen
2 Stefan Aust, Der Baader-Meinhof-Komplex
3 Bernward Vesper, Die Reise

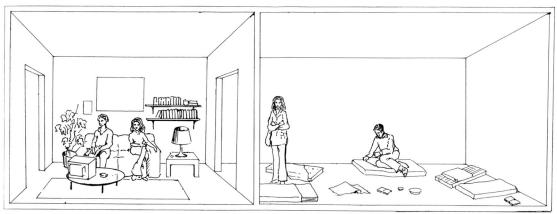

konspirative Wohnung: Seitenansicht

Thomas Eggerer/
Jochen Klein
31 <
„Ikea" 1996, Montage /
montage

Thomas Eggerer/
Jochen Klein
32
„Ikea" 1996, Detail aus der
Installation / detail of the
installation

Group
Material
33–35 >>
Programmheft des / program
of „Three Rivers Arts Festival",
Pittsburg 1996

Three Rivers

ARTS

JUNE 7–23, 1996
PITTSBURGH

Festival

ttsburgh is like a big fort.
eographically it's bound by a high-
ay which goes all around the city. So
fore you get to Pittsburgh you can't
e it. Usually you can see a city five
ten minutes before you arrive--but
t here. It's very separating.

Once I made drawings of the paths people took through down-
town on their lunch hours. I would sketch these little maps to
see if there was any important shape or hidden meaning in the
routes people took.

Part of my experience is that some of my family lived in the city so I
grew up half there and half in the suburbs--and there's a big differ-
ence between them. In the city you can get away with so much
more, there's less cops and so many people just hanging out on the
street corners. The ratio of cops to kids is high...they watch you
nonstop. The city cops don't care what you do because they got
bigger things to deal with. The city represents a lot more freedom,
an in-between place where you can get away with things out in the
open you wouldn't do in the suburbs.

You know the problems in big cities today--how people go out and live in the suburbs and never come back. They
come here 9 to 5 but they don't come in on the weekends and this draws them back. Festivals are what every city
wants to do so its' citizenry will realize the city is a good place to live and have a good time, not just a place for
work. It changes downtown. It's obviously valuable to the human condition, but also in terms of money for the city.
When they come they spend downtown: they have to park, they go to stores, they go to McDonald's. Think about it,
we spread out all over so they're going to walk all over downtown--the exposure is great. The city knows. Believe
me, the city knows it.

facts of the gardens from both continents, as well as photographs documenting the process of creating the gardens.

I want to know why all of a sudden there is all this interest in the community. Why now, at this particular time, when you were not interested in us before. What are your motives? What are your hidden agendas? Why is there this trend?

I think urban redevelopment cut off the people on The Hill like a dead arm. And if that's not enough, they go on to make Penn Circle something that would change the entire face of East Liberty. I know that they knew that would happen.

I'm a perfect example of a Pittsburgh guy of the 20th century. I'm 31 years old, went out of town for college, and came back here because it's a great place to raise a family—low cost of living, comfortable. It's a town of two and a half million people but the culture is such that people treat it like a small town,

PITTSBURGH

images through the advancement of musical arts in the Greater Pittsburgh area.

YOUR percussion instrument.

6:00-7:00
Caribbean Vibes-Workshop Tent
Steel drums originated in Trinidad-Tobago. Made of 55 gallon oil drums, the pans of many tones are tuned to various pitches. Caribbean Vibes was formed in 1988 to explore and perform with these unique instruments along with a regular drum set, other percussion and a singer.

7:30
Saffire - The Uppity Blues Women
See Headliners, Pages 12-13.

Water Shed is one of the most dynamic musical groups in Pittsburgh.

7:30
Henry Threadgill & Make a Move
See Inside The Edge, Page 14.
Co-sponsored by Mellon Jazz Festival

I only take the Parkway.

When you're in High School you're taught that your community is basically your neighborhood. It's a bit more complicated than that now with every new group that comes along. Obviously there is a new concept of what a community is. For one thing, there is a non-geographic concept of what a community is.

We used to say "meet at the pit, or the gully next to the main sewer pipes", or a place in the woods. It was dirty but we didn't care, we were young, we were boys. We would make up code names for the places we'd go--like one place in the woods we called Hawaii. And we'd say "let's all meet there tonight and do a party". Later we'd disburse and go out into the public or whatnot, but we had our private little spaces. The cops knew that's where we went, but because there were woods, they really couldn't do anything. Cars couldn't go there so they'd have to patrol it on foot and we'd see their flashlights. Usually only your friends and people you knew would be there.

You can see the geography of segregation. In the seventies Pittsburgh went through an integration process that was largely successful. There was non-violent, well supported integration in public schools. It was a well-designed program. Recently there was a reaction from people who wanted a community school without strangers coming in. There was a re-initiation of neighborhood school programs so that they wouldn't have the kind of districting which would impose integration.

The Northside has been given a very bad reputation by the media in the past few years--it isn't as defined as other Pittsburgh communities. People think of the Northside as a very large area so if you look at crime statistics they appear to be unusually high. This is for propaganda sake because they want to do a lot of development over there. You've got enticement there for those who are trying to convert the area. This is similiar to the process of turning Downtown into someplace more hospitable. So they make it worse than it actually is. Then there's some tax incentive to clean it up.

The mission is to attract and create special events for the purpose of creating vitality in downtown Pittsburgh with a long term goal of having Pittsburgh recognized as a tourist attraction. This is funded by the county hotel/motel tax...the goal is heads in beds. The idea is you want to develop multiple days events that would bring people in, that can be marketed in advance. They should be reoccurring so that they're predictable.

6:00-7:00
Bill Miller
7:30
Tish Hinojosa
See Headliners, Pages 12-13.

We were hanging out in the park and the whole community banded together and said we were dangerous when actually we kept the park clean for other people. We went there to meet--as a place just to hang out, not to do drugs. But the community actually got together to have a town meeting to kick us out and ban us. They were thinking about putting up a fence with barb wire and all. We said well "where do you want us to go, we don't have anywhere to go", so they gave us a community center but it had police in it and parents as well. So they never solved the problem. They always said "we're going to give you some space to meet" but they wouldn't do it, or if they did, it wasn't conducive to kids meeting there.

There was a small gay pick-up area down near Craig Street and Forbes but what they did was to thoroughly repress it. Now there are signs that say you can not drive down this street between one and six in the morning. They actually have curfews for when you can drive there. There's nothing there anymore.

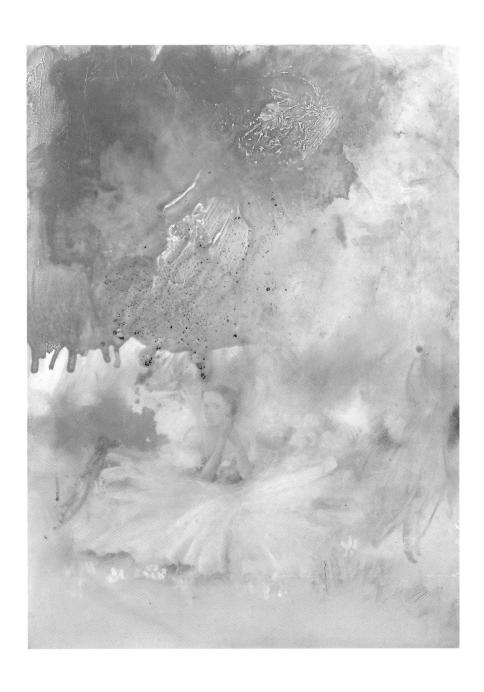

36
1996, 61 × 46 cm, Öl auf
Leinwand / oil on canvas

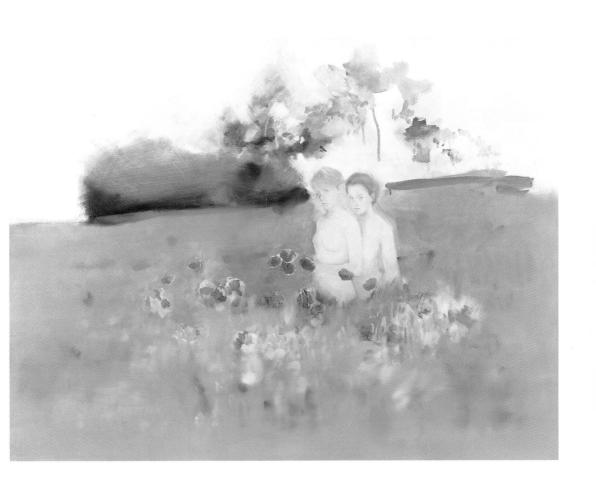

37
1996, 76 × 101 cm, Öl auf
Leinwand / oil on canvas

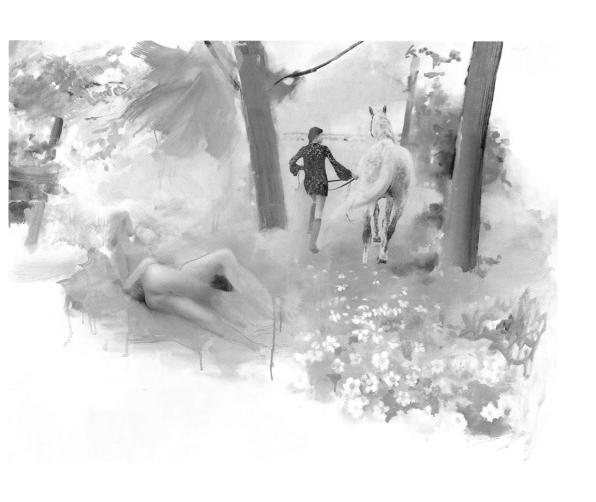

38
1996, 76 × 101 cm,
Öl und Collage auf Leinwand /
oil and collage on canvas

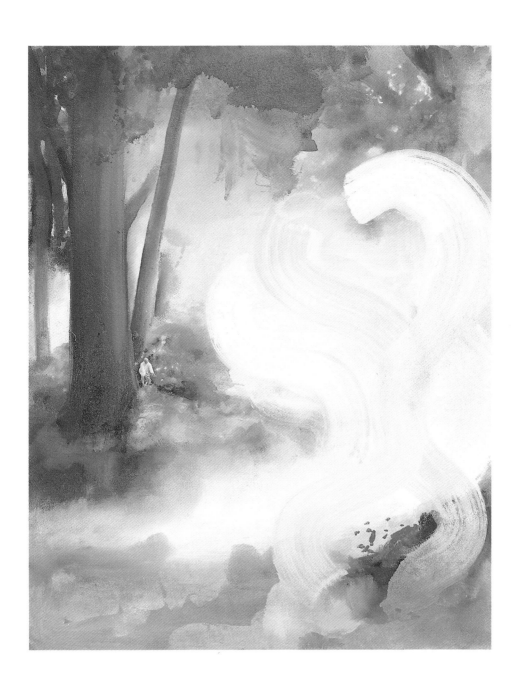

39
1996, 50 × 40 cm,
Öl und Collage auf Leinwand /
oil and collage on canvas

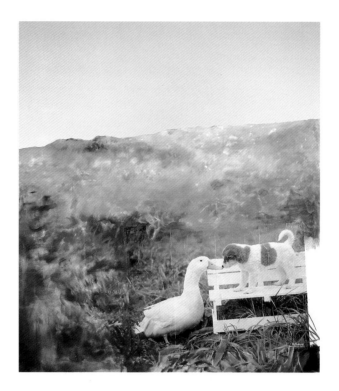

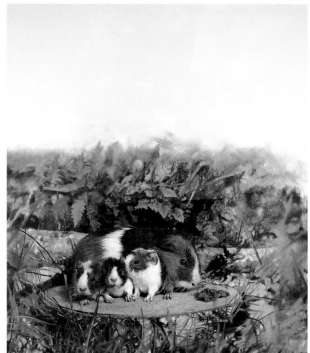

40
1996, 167 × 144 cm,
Öl und Collage auf
Leinwand / oil and
collage on canvas

41
1997, 167 × 144 cm,
Öl und Collage auf
Leinwand / oil and
collage on canvas

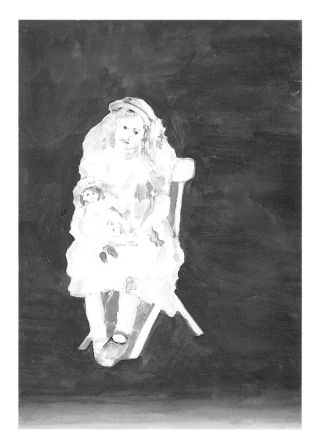

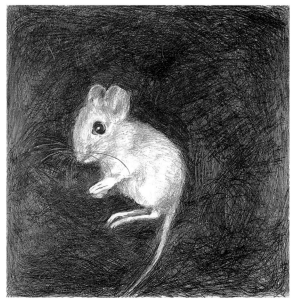

42
1996, 29 × 20 cm,
Aquarell auf Papier /
watercolour on paper

43
1996, 25 × 25 cm,
Graphit auf Holz /
graphite on wood

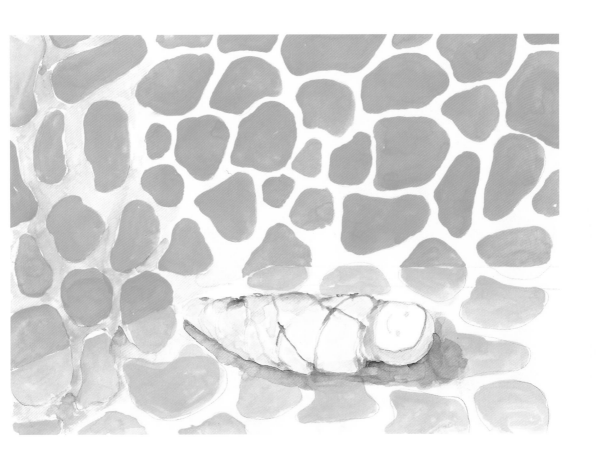

44–47
1996, 30 × 21 cm, Bleistift auf
Papier / pencil on paper

48
1996, 21 × 30 cm, Aquarell auf
Papier / watercolour on paper

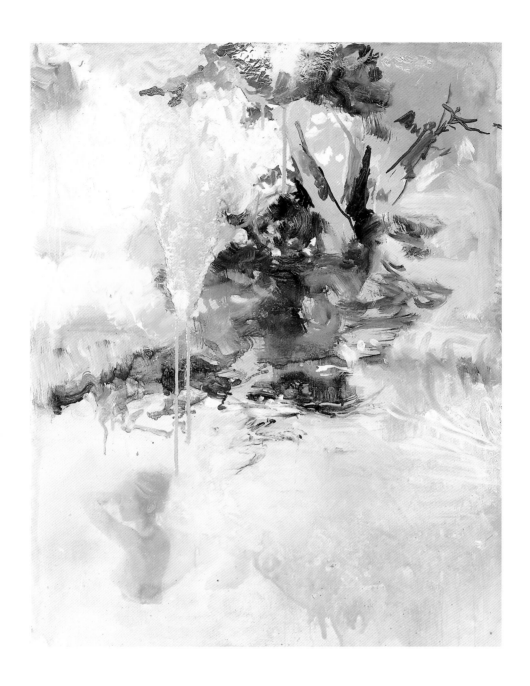

49
1997, 76 × 61 cm, Öl auf
Leinwand / oil on canvas

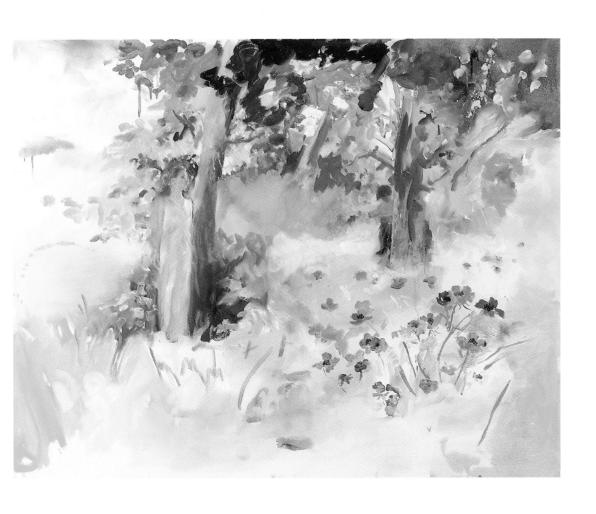

50
1997, 76 × 101 cm, Öl und
Collage auf Leinwand / oil and
collage on canvas

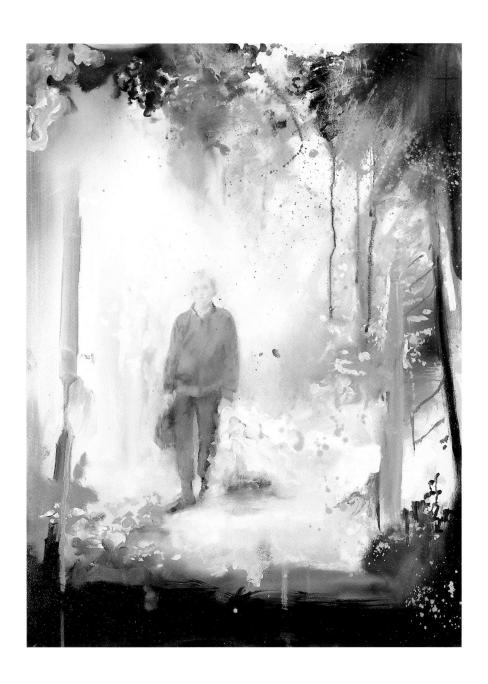

51
1997, 61 × 46 cm,
Öl auf Leinwand /
oil on canvas

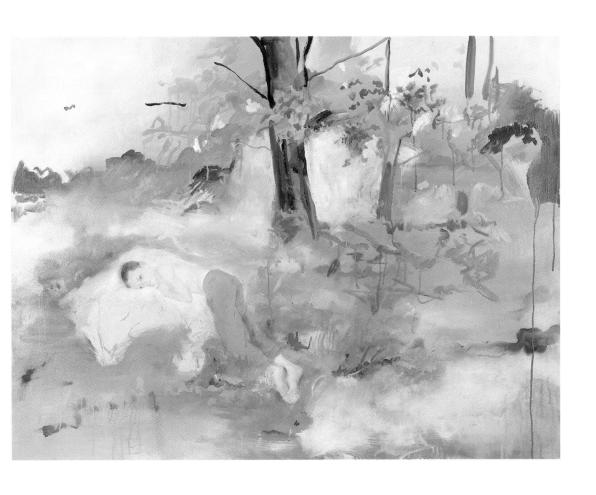

52
1997, 76 × 101 cm, Öl auf
Leinwand / oil on canvas

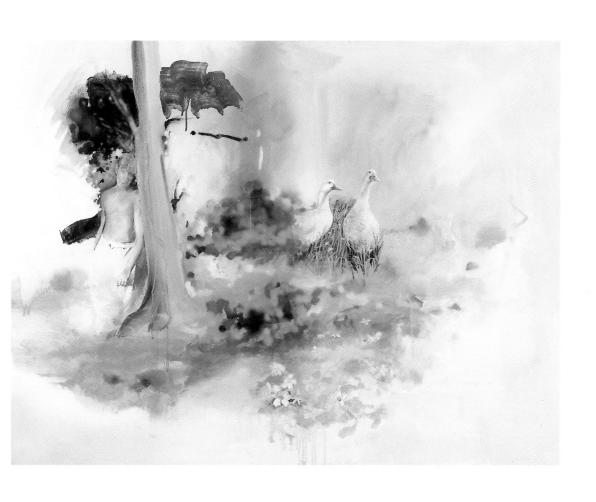

53
1997, 76 × 101 cm,
Öl und Collage auf Leinwand /
oil and collage on canvas

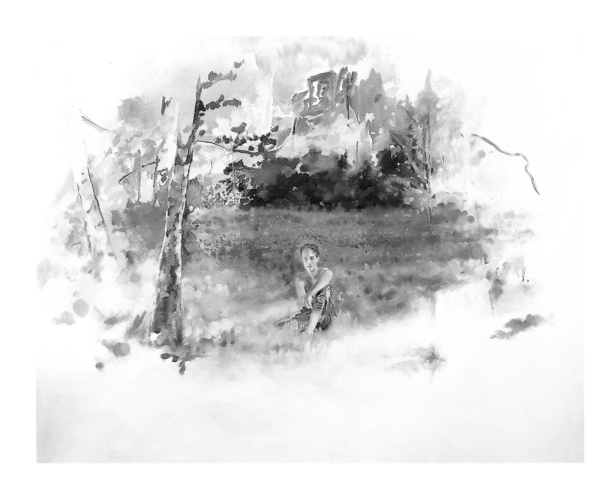

54
1997, 102 × 147 cm,
Öl und Collage auf Leinwand /
oil and collage on canvas

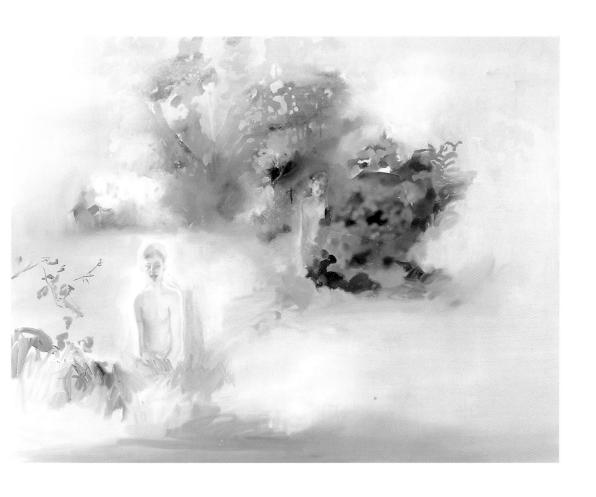

55
1997, 76 × 101 cm,
Öl und Collage auf Leinwand /
oil and collage on canvas

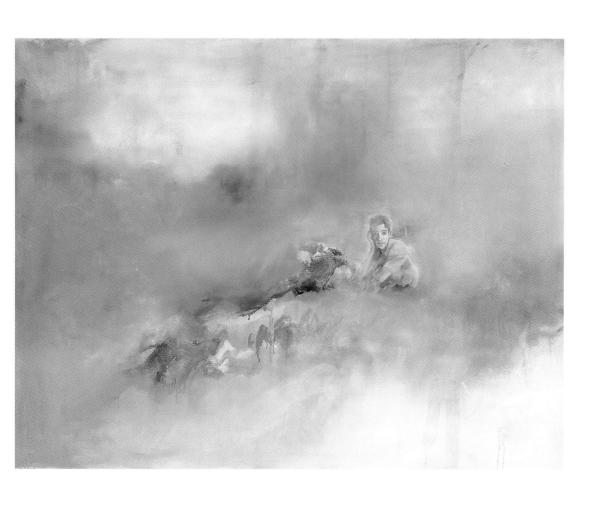

56
1997, 102 × 147 cm, Öl auf
Leinwand / oil on canvas

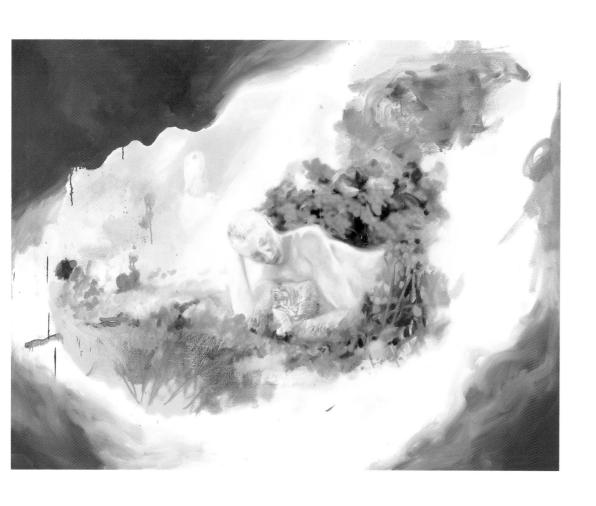

57
1997, 102 × 147 cm, Öl auf
Leinwand / oil on canvas

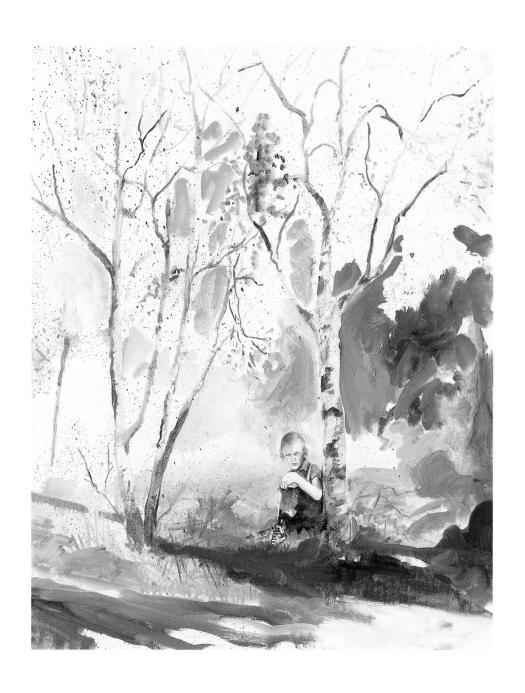

58
1997, 51 × 41 cm, Öl auf
Leinwand / oil on canvas

Texte / Texts

Ein Junge im Park oder
Die Miniatur und das Modell

Doug Ashford

Erinnerst du dich an die Zeit, als wir diesen Jungen im Park, im Englischen Garten in München, sahen? Er machte großen Eindruck auf uns. Wir erkannten beide, daß es unangemessen gewesen wäre, sein zartes und nachdenkliches Aussehen als etwas anderes zu verkennen – als eine Verkörperung von etwas, von dem du sagtest, daß wir beide es auf verschiedene Weise in unserem Leben haben wollten, aber noch nicht bekommen konnten. Die Art, wie er zu strahlen schien, erinnerte mich damals daran, daß von einer Aufgabe erdrückt zu werden auch eine Art von Genuß sein kann – zum Beispiel, wenn du richtig hart arbeitest, um anderen ein schönes Zuhause oder ein schönes Essen zu machen, so daß dein Bild in ihrer Vorstellung etwas strahlender erscheinen kann. Ich dachte, daß ich auf diese Weise strahlen könnte, indem ich Dinge für andere Menschen herstellte, wie dieser Junge, oder indem ich gemeinsam mit anderen etwas erreichte. Ich glaube, ich spürte an jenem Tag im Park, daß der Junge mein Freund hätte sein können, ohne mich überhaupt zu kennen; oder ich glaube, ich träumte in jenem Moment davon, daß wir zusammen leben würden, oder daß wir wenigstens zusammen arbeiten könnten, um etwas wirklich Wichtiges zu tun, auch wenn es nur von kurzer Dauer sein sollte. Erinnerst du dich, wie lächerlich wir uns vorkamen, daß wir auf ihn, einen völlig Unbekannten, all diese idiosynkratischen Phantasien projizierten, die wir über unser privates und öffentliches Leben hatten?

Ja, dieser Junge fiel mir wieder ein, als ich darüber nachdachte, wie ich Jahre damit verbracht habe, zusammen mit anderen Leuten Kunst zu machen, als kritische Darstellung der Politik von Museen oder als Untersuchung urbanen Lebens, in Form von Ausstellungen oder Texten. Öffentliche Diskussionen über Kulturpolitik sind so schwer vergleichbar mit den persönlichen Dingen, die wir wirklich schätzen. Wie die Sachen, die wir so sehr mögen, daß wir sie beim Aufwachen neben unserem Bett sehen möchten. Aber ich empfinde heute das Bedürfnis, über Aktivismus im Verhältnis zu Intimität nachzudenken: ein Bedürfnis, das auf den Sachen, die in der Zeitung stehen, und auf Dingen

aus der Vergangenheit beruht; Dinge, die an mich herankommen, wenn ich nicht schlafen kann. Wie dem auch sei; der Grund, weshalb ich wieder über das alles nachdenke, ist, daß ich jemanden wie diesen Jungen gesehen habe, oder besser gesagt: eine künstlerische Wiedergabe von jemandem wie ihm in einem Bild von Jochen Klein. Er hinterließ eine Reihe von Bildern, die schön und wichtig sind. Sie sind heute wichtig für mich, weil sie ein Licht auf das Dilemma werfen, meine Arbeit über öffentliche Themen mit meiner Faszination für persönliche Bilder in Einklang zu bringen. Ein solches Dilemma ist komplex und der Mühe wert, euch etwas darüber zu sagen, denn ich glaube, daß es auf eine grundlegende Fiktion in unserem Metier hinweist: nämlich, daß das Verlangen, ein radikal sentimentales Subjekt zu beschreiben, und das Bedürfnis, institutionelle Hegemonie zu behandeln, irgendwie grundsätzlich unvereinbar scheint.

Es mag paradox klingen, aber ich habe eine essentielle Beziehung zwischen diesen Bildern und der Arbeit, die Jochen mit Group Material machte, festgestellt. Affinitäten zwischen diesen Bildern von friedlichen Gestalten in idyllischen Landschaften und einer kollektiven, projektbezogenen Kunstpraxis, die sich museale und öffentliche Räume aneignete, festzustellen, scheint eine lächerliche Aufgabe zu sein; dem Anschein nach sind beide unvergleichbar. Was haben Bilder von Männern mit Tigerbabies, traurigen Gänsen, Ballerinen und Jungen, die mit schläfrigen Kaninchen herumliegen, mit Institutionskritik zu tun? In ihnen schwingt nicht die Umwandlung von Werbeflächen, das Herausstellen der musealen Autorität oder die Neuerfindung von Sammelimpulsen und starren Archiven mit, sondern stattdessen der tatsächliche Arbeitsprozeß, der in der Zusammenarbeit entsteht. Ich glaube, daß Jochens Bilder die Vorstellung untermauern, daß ein Kunstwerk jemandem helfen kann, sich selbst als sozial vervollkommnungsfähig vorzustellen. Genauer gesagt, erinnern sie mich an das Interesse für eine bestimmte gemeinschaftliche Stimme, etwas das Jochen mitbrachte, als er sich, zusammen mit seinem Freund und Kollegen Thomas Eggerer, Julie Ault und mir anschloß, um an den letzten Projekten von Group Material zu arbeiten. Seine Bemühungen, die Möglichkeit aufzuzeigen, daß gemeinsames Vergnügen Menschen verändern kann, beeinflußten uns sehr, und dieses Interesse unterstreicht auf vielfältige Weise den strukturellen Imperativ unserer gemeinsamen Arbeit. Unsere einschließende und kollektive Ausstellungspraxis, die Künstler zu Produzenten von sozialer und nicht nur von kultureller Bedeutung werden läßt, ging aus einem Prozeß hervor, der auf Freundschaft, persönlicher Bindung und Zuneigung beruhte, verstehst du?

Für mich war das Bewußtsein der Ursprünge von Group Material, in all ihren Manifestationen seit 1983, tief verwurzelt in der freudigen Erregung, die mit der Gleichsetzung von Freundschaft und Produktion einhergeht. Es scheint, als sei es die vielleicht grenzüberschreitendste Möglichkeit des Individuums, das mit der Tyrannei von Bekenntnissen und Traumata konfrontiert ist, einfach eine Freundschaft zu haben. Bei allen Enttäuschungen, die Intimität und Zuneigung begleiten können, scheint Freundschaft, als ein Entwurf, immer noch eine effektive Art zu sein, über die gemeinschaftliche Arbeit von

Group Material nachzudenken. In unseren Diskussionen über die Auswahl von Themen, Orten, Gegenständen und Kunstwerken, und bei der Planung von Vermittlungsmodellen und Ausstellungsstrukturen ging es vor allem darum, die Vorstellungen, die wir von *uns selbst* hatten, und die dialogisch und einschließend waren, auf Kunstinstitutionen zu übertragen, die uns kurzsichtig und auf eine falsche Art neutral erschienen. Die Möglichkeiten der Kunst wurden zuerst in der Beziehung zwischen den Beteiligten real, und dann gewissermaßen in Form eines Modells nach außen getragen. Die Gegenüberstellung von Kunstwerken und Gebrauchsgegenständen an einer Museumswand repräsentierte zumindest teilweise unseren eigenen Dialog, unsere eigene Diskussion. Unser Verfahren und unser Produkt waren unauflöslich mit der Idee verknüpft, daß eine gemeinschaftliche Aufmerksamkeit institutionelle Dialoge für die spezifischen Darstellungen marginaler und schwieriger Gedanken öffnen kann. Alle Ausstellungen und öffentlichen Projekte waren also Modelle, „miniaturisierte" Präsentationen einer gesellschaftlichen Möglichkeit, die sich von den gewaltigen Formen der Überredung und Regulierung unterschieden, die uns umgaben; eine modellhafte Repräsentation von etwas, das wir in unserer Zusammenarbeit erlebten.

Jochens Bilder scheinen insofern einen ähnlichen Vorschlag zu machen, als eine subjektive Veränderung ebenso wie eine gesellschaftliche Veränderung auf physischen Modellen – das heißt Kunstwerken – beruht. Ich glaube, daß Leute heutzutage die Idee der Ausformung einer radikalen Subjektivität als mitschuldig an der beschränkten Phantasie der Unternehmenskultur ansehen – und sehr oft haben sie recht. Aber die Figuren-in-einer-Landschaft-Bilder, die Jochen machte, sind subjektiv ausgerichtete Erweiterungen einer gesellschaftlichen Untersuchung, weil sie die Art und Weise widerspiegeln, in der alle Vorstellungen von einer anderen Zukunft auch ideale Entwürfe des Selbst sind: Modelle dessen, was wir sein *könnten*. Wie ein miniaturisierter Ausstellungentwurf als Modell für die Veränderung von Kultur zeigen Jochens Bilder Figuren, die im Verhältnis zu den gigantischen und vollkommenen natürlichen Orten, die sie besetzen, miniaturisiert sind. Modelle sind stets kleiner als der reale Raum, dem sie Vorschläge unterbreiten. Sie müssen es sein, um *en miniature* ein Bild einer vorläufigen, möglichen Zukunft zu entwerfen, die viele Rezipientengruppen als eine brauchbare, experimentelle Erfahrung ansehen könnten. Besser gesagt: indem er uns Modelle von Menschen vorführt, die sich wie diese kleinen Feen oder Nymphen verhalten können, zeigt Jochen Gestalten aus der Vergangenheit, aus der Kindheit oder der Phantasie, die als nicht bedrohliche alternative Gegenwart präsentiert werden. Der Junge auf der Wiese steht stellvertretend für ein ideales Subjekt, etwas, was wir uns heute wünschen würden, wenn wir unsere Erinnerungen und unsere Geschichte auf effektivere Weise nutzen könnten.

Es gibt viele heroische und heftige Diskussionen von allen Positionen des ideologischen Spektrums aus, welche die marginale Identität auf eine öffentliche Verzerrung des Körpers reduzieren. Ich denke dabei an Sachen von Jerry Springer und Bodybuilding

bis hin zu Anti-Abtreibungs-Plakaten und Präsidentenpenissen. Eine Kultur der zum Spektakel gewordenen Perversität stellt den Körper bloß, indem sie sein Inneres in einer karnevalesken Zurschaustellung nach außen kehrt. Ich kann die Art und Weise akzeptieren, in der die freie Zone eines Karnevals die Welt auf den Kopf stellt, um für ihre Subjekte neue und radikale Rollen zu erschließen. Susan Stewart bezeichnet sie als „bodies in the act of becoming"; doch so nützlich sie dabei sein mögen, dem Spektakel der Gewaltunterwerfung ein oppositionelles Spektakel entgegenzusetzen, so überkommen mich in ihrer Gegenwart doch Zweifel. Der zerrissene und wieder zusammengesetzte Körper, der auf widerstrebende und groteske Weise dem Anblick einer politischen Mehrheit dargeboten wird, bietet Subjekten tatsächlich eine Möglichkeit, sich selbst als anders, als Freaks, jenseits und befreit von der tyrannischen Norm vorzustellen. Aber indem sie die Formen des Spektakels der öffentlichen Verzerrung wiederholen ohne dessen Kontext zu berücksichtigen, scheinen solche grotesken Körper immer weniger in der Lage zu sein, radikal zu handeln.

Jochens Projekt in diesen Bildern scheint mir ein ganz anderes zu sein. Der Körper, den er vorschlägt, ist vollkommener, zugleich distanzierter und domestizierter. Unerreichbare und doch vertraute Objekte sind die Figuren, die diese Bilder bewohnen, Körper, die in einer idealen Zeit eingefroren sind. Sie sind so glänzend, daß sie unseren Willen und unser Verlangen an sich widerspiegeln können. Sie sind farbig genug, um uns zu erlauben, sie mit irgendeiner öffentlichen Phantasie in Verbindung zu bringen, die wir eine Zeit lang hatten, aber nicht so weit, um diese Phantasie zu werden oder zu ersetzen. Natürlich ist dies eine Form von Objektivierung, aber eine, die auf Erfahrung und Imagination, und nicht auf Traumata beruht. Sie bietet Möglichkeiten, die eng verwoben sind mit idealen Figuren des Alltags und den Wegen, die diese Figuren durch und gegen unser Leben gehen. Die Farben und Oberflächen dieser Bilder spiegeln, wie die Haut der Ballerina auf einem von diesen, eine Geschichte wider, mit der wir uns jedoch nur im Bewußtsein einer Art beängstigender, zerbrechlicher und reflexiver Perfektion vollkommen identifizieren können. Diese Haut einer Miniatur erscheint immer echt, weil sie wie ein Modell in Form eines abstrakten Entwurfs existiert, frei von Kontingenz, nur als Repräsentation von etwas, *auf das* wir projizieren können, aber niemals in dieses *hinein*. In einer konstruierten Welt, wo die Haut so sehr reflektiert, kann diese verrückte, verletzte Kultur, in der wir tatsächlich leben, uns nicht erreichen. Diese kleinen Figuren sind Modelle einer anderen subjektiven Möglichkeit für den Betrachter, die zugleich auf Erinnerung und Fiktion beruht; ein Modell, mit dem wir spielen können, um uns selbst anders zu entwerfen.

Wenn Künstler vor dem Dilemma stehen, unsere Idealbilder entweder in grotesker Weise zu zeigen, nur aus Körperöffnungen bestehend und das Innere ostentativ nach außen gewendet, oder uns in ein vollkommenes Modell unseres (pluralen) Selbst zu verkleinern, dann gehören Jochen und Group Material wahrscheinlich in die zweite Kategorie. Wir wollten gemeinsam Modelle eines vergleichenden kulturellen Forums entwerfen,

welches eine Vollkommenheit wiedergeben sollte, die in dem Sinne ideal war, als daß sie schon über die Form des Versagens hinaus war. Jochens Stimme bei Group Material betonte subjektive Positionen, welche die radikale Objektivierung anderer Menschen zuließen und sogar unterstützten. Er sagte mir einmal, daß er sich ein öffentliches Denkmal wünschte, um ihn daran zu erinnern, daß er einen Unbekannten treffen und sich vollkommen in ihn verlieben könnte. Ob dieser Unbekannte eine ideale Wiedergabe des Selbst oder eines Anderen ist, scheint nicht besonders wichtig zu sein. In beiden Fällen ist sie undifferenziert anders; jemand, den du oder ich irrtümlich als einen Freund, Begleiter, Kollegen identifizieren könnten. Was mich zurückbringt zu dem Jungen, den wir im Englischen Garten sahen. Weißt du, dieser Junge war eine Verkörperung des Verfahrens von Group Material, von Jochens Gestalt und unserer neuen Ideen damals im Park – in denen nachklang, wie wunderbar es sein kann, phantastische Investitionen in andere Menschen zu machen. Indem wir uns selbst als den idealen Begleiter eines Fremden vorstellten, machten und machen wir immer noch Entwürfe einer anderen Zukunft. Ein solches Gefühl, so denke ich, ist ein Wegweiser zu diesem radikalen Potential der Intimität. Und ein Wegweiser zu unserer Erinnerung daran.

Jochen Klein

Helmut Draxler

Jochen Kleins künstlerischer Werdegang hat nichts mit den gängigen Vorstellungen einer gradlinigen Entwicklung oder einer widerspruchsfreien Konsequenz zu tun. Auch stilisierte er die Sprünge in seiner kurzen Laufbahn nicht zu ästhetischen Entscheidungen. Jochen erarbeitete sich vielmehr zielstrebig ein breites künstlerisches Vokabular, das von virtuoser Malerei bis hin zu aktivistischen Positionen in der Zusammenarbeit mit Group Material reichte. Das allein ist jedoch noch kein Fortschritt, vielmehr reintegrierte Jochen immer wieder die früheren Ansätze und kam schließlich, ausgehend von einer Kritik an der machohaften Konzeption des akademischen „Maler-Seins", zu den hervorragenden Bildern seiner letzten Zeit. 1996 nahm er die drei Jahre zurückliegende Malerei in einer Art parodistischer Dekonstruktion der bildnerischen Darstellungskonventionen von „Weiblichkeit" und „Natur" wieder auf und gelangte bald zu neuen, höchst ambivalenten Bild-Phantasien. Die meist stark regressiv anmutenden Gefühlswelten dieser Bilder, aus-gedrückt in den „embryonalen" Gebärden von Jünglingen, die in spektakulär gemalte Landschaften gesetzt wurden, lassen ein wildes Glück aufleuchten und gleichzeitig dessen Verlust spüren. Das Parodistische ist jedoch nicht völlig verschwunden – die Bilder sind nie wirklich ernst oder gar tragisch –, denn gerade dieses Parodistische läßt jene Distanz zu, aus der heraus Gefühle überhaupt malbar sind. Deshalb hat die Intimität dieser Bilder nichts Eskapistisches an sich. Sie nimmt ein schwules Begehren und die Malerei, die es artikuliert, ernst. Das ist nicht „die" universelle, expressive Malerei, sondern ein vielfach gebrochener, minoritärer künstlerischer Ansatz, der das Dekonstruktive mit dem Rekon-struierenden, das utopisch-narzißtische Verlagen mit der konkreten Bildwirklichkeit und schließlich das Politische mit privater Selbstbehauptung verbindet.

Ich lernte Jochen im Frühjahr 1993 im Rahmen eines Seminars an der Münchener Akademie kennen. Wir diskutierten an Hand von Megastructures und Wohnlandschaften, wie sich in den 60er und frühen 70er Jahren Architektur, Design und Kunst der Refor-mulierung von Gemeinschaft verschrieben hatten. Aus diesem Seminar entstand die Aus-stellung „Die Utopie des Designs" (März / April 1994) im Kunstverein Müchen.[1] Die Se-minargruppe war für die inhaltliche Konzeption ebenso mitverantwortlich wie für die

Recherchen und den Ausstellungsaufbau. Im Katalog schrieb Jochen einen Beitrag über „Corporate Design. Identity and Culture", in dem er die verschiedenen Ansätze neuer Corporate Identities seit den 70er Jahren analysierte:

„In dieser Situation verspricht der Corporate Identity-Ansatz eine verblüffend einfache Lösung. Maßgeschneiderte und vorgeplante Reglementierungen werden überflüssig, wenn es gelingt die Mission in den Mitarbeitern zu verankern, daß sie sich gegenseitig stimulieren und gleichzeitig kontrollieren. Dann erledigt sich von selbst, flexibel, situationsgerecht und zielbezogen, was durch technische und bürokratische Maßnahmen kaum zu schaffen wäre. Damit ist man denkbar weit entfernt von einer repressiven Form der Eingliederung. Es geht nicht mehr um Ausbeutung, sondern um freiwillige, durch Motivation erzielte Bindung an den Produktionsapparat."[2]

In diesem Zitat klingt einerseits das Thema „repressive Toleranz" an, das Jochen in späteren Arbeiten noch beschäftigen wird, andererseits war es im Zusammenhang des Projekts äußerst wichtig zu zeigen, daß viele Elemente des „sozialen" Designs der 60er Jahre sich in den Corporate Identities wiederfinden. Als Brennpunkt dieses Übergangs bot sich Otl Aichers Olympia-Design von 1972 an. Jochen tapezierte gemeinsam mit Thomas Eggerer den Eingangs- bzw. Café-Bereich im Kunstverein mit den Skizzen dieses „Total-Design(s)", das eine ganze Region erfaßte und auf das Olympiagelände zuzurichten versuchte.

Jochen hatte zu dieser Zeit schon eine schräge „Karriere" als akademischer Maler hinter sich. Im Gegensatz zu den KommilitonInnen seiner Klasse, die sich alle am abstrakten Expressionismus orientierten, interessierten ihn feudale Interieurs, Fassaden und Blumenarrangements, die er in feurige Farbspiele und lichtvolle Räume auflöste. Offensichtliche Affirmation und ironische Distanzierung gingen in diesen Bildern Hand in Hand. Vielleicht kann man daran bereits eine erste Positionierung Jochens als schwulem Mann innerhalb des normierenden akademischen Settings ablesen, in jedem Fall aber wichtige Facetten seiner Persönlichkeit: sein Interesse am Überbordenden und Glamourösen, seinen schelmenhaften, ständig lästernden Charme. Jochen sammelte Kinderbücher aus purem Interesse an den Oberflächen. Gab es da eine andere Seite? Nichts Abgründiges oder Doppelbödiges, eher etwas Abwehrendes und Schützendes, denke ich. Das virtuose Vermeiden jeden Moments der Langeweile in seiner Umgebung hielt die anderen durchaus auch auf Distanz. Einer Menge von Leuten war Jochen, trotz seiner enorm sozialstrukturierten Natur, erstmal auch schnell zuviel. Desgleichen gab es in den „hochfiligranen" Netzen seines Sprachwitzes sehr wenig Platz für den Ausdruck privater Gefühle. Jede Art von Authentizitätsgebaren war ihm ohnehin zuwider. Intime Kenntnisse von Hundezuchtrassen und ein obsessives Interesse für die komplexen Verwandtschaftsverhältnisse des europäischen Hochadels waren ihm künstlich genug und seinem außergewöhnlichen Errinnerungsvermögen würdig.

Zur Zeit der Vorbereitungen für die „Utopie"-Ausstellungen arbeiteten Jochen und Thomas bereits an den ersten gemeinsamen Arbeiten. Noch 1993 verfaßten sie einen Text

über den Englischen Garten in München. Gegenüber der offiziellen Darstellung des Parks, als einem einzigartigen Gesamtkunstwerk, betonten sie politische und soziale Diskurse rund um den Park bzw. dessen von der Norm abweichende Gebrauchsweisen. 1789, kurz nach Beginn der französichen Revolution angelegt, ist seine Entstehungsgeschichte eng mit der Konstitution der bürgerlichen Gesellschaftsordnung verknüpft, insbesondere als symbolischer Ausdruck und konkreter Lernort bürgerlicher Moralkategorien. Viele Denkmäler mahnen bürgerliche Tugenden an und fordern nationale Gesinnung ein, die Inschrift der sog. Harmlos-Statue, einer nackten männlichen, auf altgriechisch getrimmten Figur am ehemaligen Eingang zum Park, empfiehlt: „Harmlos wandelt hier, dann kehret gestärkt zu jeder Pflicht zurück."

Für Jochen und Thomas war aber auch der heutige Park, z.B. als größte cruising-area der Stadt, interessant:

„Das Aufeinandertreffen einer offiziell repräsentierten und einer inoffiziellen und nicht repräsentierbaren Ebene birgt eine eigentümliche Komik. Das alltägliche Wahrnehmen dieser Nahtstelle, die beide Ebenen trennt und an sich bindet, war der Ausgangspunkt unserer Untersuchung: So wie sich jedes ‚Selbst‘ durch die Konstruktion eines ‚Anderen‘ konstituiert und legitimiert, so hat sich bürgerliche Moral über die Abgrenzung der von ihr abweichenden Existenzformen konstituiert."[3]

Eine weitere Arbeit bestand darin, an einer öffentlichen Toilette eine Tafel mit der Aufforderung „Leave a message" anzubringen. Die schwule Kommunikation einer Klappe sollte nach außen gebracht werden und im Kontext der aktuellen Pläne zur Schließung und kulturellen Umnutzung der Häuschen auf eine von der heterosexuellen Norm abweichende, dissidente Nutzung verweisen. Denn:

„Die Klappe ist ein ephemerer Ort, der sich lediglich aus Gesten, Blicken und dem Begehren konstituiert. Er ist nur durch wissende Aufmerksamkeit wahrnehmbar."[4]

In der Ausstellung „Oh boy, it's a girl!", ebenfalls im Kunstverein München (Sommer 1994), stellten Jochen und Thomas ein originalgroßes Foto der Tafel aus. Im Katalogbeitrag diskutierten sie die liberale „Klappen-Politik" im Dienst von Ordnung, Sauberkeit und Kultur:

„Die rot-grüne Stadtregierung Münchens machte Anfang 1994 den Vorschlag, die Toilettenhäuser einer kulturellen Nutzung, etwa in Form von Übungsräumen für Musik- und Folkloregruppen, zuzuführen. In der Klappe, an der wir unsere Tafel anbrachten, sollten sich ‚Homosexuelle ein nettes Café einrichten‘. Mit der Umwidmung dieser Klappe in ein ‚schwules Café‘ wäre die vormalige Benutzung des Ortes nur noch in bereinigter und entschärfter Form als Erinnerung präsent. Mit anderen Worten: Die Bedeutung des Ortes als Schwulentreff würde zwar beibehalten, aber er wäre durch seine Institutionalisierung ‚sichtbar‘, d.h. kontrollierbar gemacht und würde somit in entsexualisierter Form an die Schwulen zurückgegeben. Dieser Läuterungsprozeß erinnert an die Christianisierung heidnischer Kultstätten. Somit entstünde ein überschaubarer Ort, der den ‚Zugriff‘ auf den schwulen Körper ermöglichen würde."[5]

Bevor Jochen und Thomas im Sommer 1994 nach New York gingen, malte Jochen die ersten weiblichen Rückenakte in einer idyllischen Naturszenerie nach den kitschigen Postern von David Hamilton. Er selbst fand sie zu „gewagt" für seine letzte Akademie-Ausstellung und verfertigte deshalb noch schnell und in gewohnter Weise virtuos eine Serie von Blumenbildern.

In den Staaten gingen Jochen und Thomas dann nochmals „Zur Schule": Dank der Vermittlung von Doug Ashford wurden sie im Vermont College of Art aufgenommen, wo sie die folgenden beiden Jahre jeweils zwei Wochen pro Semester verbrachten. Die restliche Zeit lebten sie in New York. Dort arbeiteten sie hauptsächlich an Texten und wurden bald Mitglieder von Group Material (neben Julie Ault und Doug Ashford). Als solche kehrten sie im Frühjahr 1995 zur Group Material-Ausstellung „Market" in den Kunstverein nach München zurück. „Market" analysierte Werbe- und Marketingstrategien, die mit dem Vokabular politischer Bewegungen agierte und speziell an verschiedene Minderheiten adressiert war.

Unter dem Motto, „Es ist Zeit, etwas zu ändern... laß Deine wahre Stimme hören" aus der an Minderheiten orientierten Werbekampagne der Telekommunikationsfirma AT&T, 1994, versammelten sie Anzeigen, deren Slogans und verschiedenste Konsumgüter, um Marketing-Strategien dieser Art zu problematisieren und flexible Räume der Kritik zu schaffen:

„Obwohl die Frau auf der Müslipackung ihnen vielleicht ähnlich sieht (weiblich, schwarz usf.), oder obwohl beispielsweise eine Telefongesellschaft ihre Wahl eines gleichgeschlechtlichen Sexpartners gutheißt, geht es doch eigentlich um die verinnerlichte Illusion politischer Affinitäten. Wir wissen das, aber irgendwie funktioniert es doch immer – beim Einkaufen müssen Entscheidungen getroffen werden."[6]

Bei den in München gekauften Waren (z. B. Deutschländerwürstchen, Negerküssen u.ä.) funktionierten die nationalistischen und rassistischen Aspekte allerdings noch viel direkter und in unverblümterer Weise.

Zurück in New York begannen Jochen und Thomas an ihrem „Ikea"-Projekt zu arbeiten, das als Schaufenster-Installation bei Printed Matter in Soho's Wooster Street stattfand (Januar – März 1996). Ikea ist heute der weltgrößte, global agierende Möbel-Konzern. 1974 wurde die erste Filiale in der Bundesrepublik eröffnet. Das praktische skandinavische Alltagsdesign, leicht selbst zu Hause zu installieren, wurde populär, als die politische Revolte der 68er Zeit ihren Höhepunkt bereits überschritten hatte:

„Indeed the 1970's could be seen as a period in which the former protesters were integrated into society as a new academic elite, while a small part of the protest movement turned into a militant organization. IKEA furniture is an analogy of this social change; it describes the retreat of the ‚revolt' into privacy."[7]

Die Schaufenster-Installation benutzte neben Textfragmenten verändertes Werbematerial, das einzelnen Mobelstücken vielsagende Namen, beispielsweise „Revolt", gab. Insge-

samt entstand eine mehrschichtige visuelle Struktur, die den kollektiven Utopien der 6oer Jahre die erfolgreich entpolitisierte Billigvariante des Ikea-Designs gegenüberstellte. Was danach folgte stellt diese Vereinnahmungen von Kritik und Widerstand allerdings noch in den Schatten:

„During the 1980's and 90's design seemed to have revised its idealistic claims, and begun to cater to an affluent and indulgent lifestyle. The design object has become a sign of expertise in good taste. A development that is paralleled in New York by the socio-economic change of SoHo, where art and design present themselves as part of the same spectacle."[8]

Danach arbeiteten sie verstärkt gemeinsam an Texten, u.a. dem in *Texte zur Kunst* veröffentlichten Artikel „Gay Politics in the Clinton Aera", der sich kritisch mit den konservativen Tendenzen innerhalb der Schwulen-Bewegung auseinandersetzte, z.B. nicht mehr gegen die heterosexuellen Familien-Normen oder den militärisch-industriellen Komplex zu kämpfen, sondern dafür, heiraten bzw. ins Militär eintreten zu dürfen.

Im Juni 1996 folgte eine weitere Group Material-Beteiligung, diesmal beim Three Rivers Arts Festival nach Pittsburgh. *Art in Public Places, Community-Based Art* oder *Art in Context* waren die inhaltlichen Vorgaben, die Group Material auf institutionalisierte Weise mit ihrer eigenen Geschichte konfrontierte. Die Gruppe versuchte daher, nicht selbst Teil einer „New Genre Public Art"[9] zu werden, sondern die spezifisch aktivistisch-analytischen Methoden auf das Festival anzuwenden:

„As ‚community' and ‚public' are amorphous terms it is crucial to question the ideological underpinnings and context as well as the character of social constellations at work when they are invoked. Given recent trends toward professionalization of community-based art alongside privatization of public space, we decided to investigate ‚community' term in relation to the festival itself."[10]

Group Material entschied sich schließlich, eine Montage aus Textstellen offizieller Festival-Aussendungen und spontan auf den Straßen Pittsburghs geführter Interviews zu machen, um die hochgeschraubten Intentionen mit den realen Bedürfnissen und Erwartungen zu konfrontieren, z.B.:

„They have really good food. We go to the festival for the food. Usally my wife buys something for the house. We have a new house and have nothing, no paintings on the walls. So we are trying to put something up."[11]

Oder:

„When you're in High School you're taught that your community is basically your neighborhood. It's a bit more complicated than that now with every new group that comes along. Obviously there is a new concept of what a community is. For one thing, there is a non-geographic concept of what a community is."[12]

Oder aber:

„I often walk through the cruising area of Schenley Park because I feel safer there. You rarely see anyone, but you know people are around."[13]

Damit war die gemeinsame Arbeit mit Thomas und Group Material für Jochen beendet. Er begann wieder mit Aquarellen zu experimentieren, bevor er im Herbst 1996 zu seinem Freund Wolfgang Tillmans nach London zog. Bis zu seinem allzu frühen Tod im Juli 1997 malte er eine Reihe von Bildern.

Die ersten dieser Bilder nahmen die Rückenakte Hamiltons aus der Münchener Akademiezeit wieder auf – der landschaftliche Teil hatte sich nun aber stark verändert, ein fast realistisch gemaltes Blumenfeld führt von rechts in das Bild, Baumstämme, die mit einem einzigen, breiten Pinselstrich gezogen wurden, strukturieren im Hintergrund die Bildfläche, dazwischen finden aufgeklebte Poster-Teile Platz – eine Frau führt ein Pferd an den Zügeln in den hinteren Raumteil des Bildes, daneben steht kräftig-virtuose Farb-Fleck-Malerei und vorne links das nackte, umschlungene Frauenpaar, hier von einem Foto abgemalt. Das Bild ist eine Montage von nur lose zusammenhängenden Bildteilen. Die verbindenden Farbpartien sind ins Unklare verwischt, und die noch nasse Farbe ließ Jochen vielfach über das Bild rinnen. Insbesondere dieses Bild führt eine Reihe malerischer Möglichkeiten vor und erinnert so an die indexikalischen Malserien von Michael Krebber. Was aber können die Darstellungen nackter Frauen in den Bildern eines schwulen Mannes bedeuten? Einerseit sind sie Zitate aus populären, kitschigen Hetero-Softpornos der 70er Jahre, andererseits von Jochen, wie er selbst sagte, „als leere Zeichen angeeignet". Seine Bilder benutzten solche „leere Zeichen", um die Malerei als Diskurs über die miteinander verschränkten klassischen Darstellungskonventionen von Natur und Weiblichkeit zu bestimmen. Alles ist so offensichtlich konstruiert in diesen Bildern – im Bild mit dem roten Mohn, der aus einer wie mit dem Weichzeichner verwischten Landschaft leuchtet, übersteigerte Jochen diesen Moment noch einmal –, so daß sie selbst vielleicht für „kitschig" gehalten werden könnten. Doch es ging um die Rückversicherung eines Ortes, von dem aus für Jochen zu malen war: zu malen, ohne „Maler" zu sein, d.h. ohne in die alte, universelle Geste der meisten Maler zu verfallen, von hier aus zu neueren und direkteren Formulierungen zu gelangen.

Dann ersetzte er die Zitate von nackten Frauen durch gemalte Jungen. Auch für sie gab es fotografische Vorlagen, aber sie sind so weit malerisch umgestaltet, daß sie keinen Zitatcharakter mehr haben. Auf einem Bild schmiegt sich ein Junge mit leicht angezogenen Knien an ein weißes Kissen inmitten der Landschaft. Auch diese Landschaft hat sich verändert. Sie fällt nicht mehr montageartig auseinander, sondern erhält durch einen zentral gesetzten Baumstamm in der oberen Bildmitte einen starken Zusammenhalt. Hinter dem Baum leuchtet ein absurdes Licht auf. Links und rechts davon ziehen Wege in den Hintergrund. Den Abschluß bildet – wenn man so will – die bayrische Alpenkette. Über die verwischten Flächen setzte Jochen hier ein rythmisch akzentuiertes Liniengeflecht und grellbunte Farbflächen, auch die Blätter lösen sich in reinen Farbflecken auf. Im Bild entsteht so eine Dynamik, die im Gegensatz zu dem ruhenden Jungen steht. Ein anderes Bild zeigt einen hockenden Jungen im Birkengebüsch. Es hat aber nicht die weite Perpektive der an-

deren Bilder, die kräftigen Farben schließen den Hintergrund ab. Hier umfaßt die malerische Landschaft den Jungen noch enger, nur der Baumstamm, an den er sich lehnt, ragt phallisch nach oben und bricht mit seinen Ästen die Enge auf. Ist der Junge in diesen Bildern nun ein potentielles Liebesobjekt oder stellt er Jochen als Jugendlichen selbst oder gar als Kind dar? Diese Frage ist nicht leicht zu beantworten, sie führt zur Entscheidung, ob man in diesem Bild eher eine Liebesphantasie mit melancholischen Anteilen sehen will oder ein regressives Element, das die eigene Kindheit mit der Bewußtwerdung der eigenen Sexualität evoziert. Ich denke, daß in all diesen Bildern beide Aspekte wirksam sind und doch eine behutsame Verschiebung vom einen zum anderen inszeniert wird.

Noch ein anderes Bild geht von einem regressiven Motiv aus: Ein Junge, diesmal etwas älter wirkend, ragt mit dem nackten Oberkörper aus einem Blumenkranz, symbolisch könnte man die Szene für eine Geburt halten, hielte der Junge nicht selbst eine Katze im Arm. Der Boden, auf dem er liegt, ist nur ein gelber Schwung im Bild mit einer Andeutung weiterer Blumen. Außenrum kommt ein weißes „Nichts", und die Bildecken sind – drastisch gesprochen – kackbraun ausgemalt. Dieses Bild hat fast keinen Raum, es ist auch keine Montage, sondern es organisiert sich in der Fläche von der Mitte und den Rändern her. Die Bezüge der Farben, Formen und Motiv sind in keiner Weise eindeutig und doch überaus eindeutig. Nur das Motiv selbst verweist noch auf einen regressiven Aspekt, die Farben und das Lächeln des Jungen selbst sprechen eine andere, sexuell aufgeladene und überbordende Sprache. Vielleicht ist die Katze, spekulativ-psychoanalytisch-gesprochen, ein Übergangsobjekt, das aus der infantilen Regression in die reife Objektwahl führt.

Ein bemerkenswertes Bild, das Jochen gemalt hat, zeigt einen jungen Mann auf einer hellen Waldlichtung stehend, von dunklen Schatten umrahmt. Dieses in besonderer Weise virtuos gemalte Bild, in dem Lichter, Farben und gegenständliche Zeichen ebenso ineinander übergehen wie Hintergrund und Vordergrund, ist bar jeglicher regressiven Momente. Der etwas steif dastehende junge Mann ist pures Objekt. Er hat nicht einmal mehr einen Boden unter sich, um sich selbsttätig zu bewegen, da wird er emporgehoben gegen ein malerisches Feuerwerk, das ihn umrahmt.

Solche Interpretationen sind notwenigerweise sehr subjektiv. Sie schlagen einen Bogen, der an ein Ende kommt. Das deshalb, weil Texte selbst Konstruktionen sind und gerne zu einem sinnvollen, einigermaßen logischen Abschluß gebracht werden wollen. So möchte ich festhalten, daß der Schluß dieses Textes stark von mir selbst konstruiert ist. Als künstlerischer Abschluß war er so nie gewollt. Es war keineswegs Jochens Gefühl, an irgendeinem Endpunkt angekommen zu sein. Er selbst stand erst am Anfang.

Anmerkungen:

1 Zur Projektgruppe der Ausstellung „Die Uopie des Designs" gehörten neben Jochen Klein und Thomas Eggerer noch Undine Goldberg, Florian Hüttner, Josef Kramhöller, Cornelia Wittmann und Amelie Wulffen. Die Koordination erfolgte durch Vitus H. Weh

2 Jochen Klein, *Corporate Design, Identity and Culture*, in: Helmut Draxler / Vitus H. Weh (Hrsg.), Die Utopie des Designs, Kunstverein München 1994, o. P.

3 Jochen Klein / Thomas Eggerer, *Der Englische Garten in München*, unveröffentlichtes Manuskript, München 1994, S. 1

4 Jochen Klein / Thomas Eggerer, *Leave a message*, in: Hedwig Saxenuber / Astrid Wege (Hrsg.), Oh boy, it's a girl! Feminismen in der Kunst, Kunstverein München 1994, S. 72/73

5 Ebenda, S. 72/73

6 Group Material, *Market*, Kunstverein München, 1995, o. P.

7 Jochen Klein/ Thomas Eggerer, Pressetext für „IKEA". A Window Installation at Printed Matter, Inc., New York 1996

8 Ebenda

9 Suzanne Lacy, Ed., *Mapping the Terrain. New Genre Public Art*, Seattle 1995; zur Kritik daran: Miwon Kwon, *Im Interesse der Öffentlichkeit. Die Arbeit mit und für Communities*, in: Springer. Hefte für Gegenwartskunst, Wien, Dez. 96 – Feb. 97, S. 30 – 35

10 Group Material, Textmontage im Programmheft des Three Rivers Arts Festival, Pittsburgh 1996, S. 2

11 Ebenda, S. 6

12 Ebenda, S. 10

13 Ebenda, S. 13

A Boy in the Park, or,
The Miniature and the Model

Doug Ashford

Do you remember the time we saw that young boy in the park, at the English Garden in Munich? He made such an impression on us. We both realized that it would be inappropriate to misrecognize his delicate and reflective features for something else – as representative of something that you said we each wanted in our lives in different ways but could not yet have. The way he seemed to shine reminded me then that being overwhelmed with duty can afford a kind of pleasure – like when you work real hard to make a nice house or a nice dinner for others so your own image can shine a bit more in their minds. I thought that I could shine like that in producing things for other people, like that boy, or in achieving something with other people. I guess I felt that day in the park that the boy could have been my friend even without knowing me; or I guess I dreamt right then that we had a life together or at least would be able to work together to make something really great even if it would last for only a short while. Remember how silly we felt projecting onto him, a total stranger, all the idiosyncratic fantasies we held about our private and public lives?

Well, that boy came to mind again for me in thinking about how I've spent years making art with other people, either as critical renderings of museum policy or as interrogations of urban life, in the form of exhibitions or writings. Public discussions on the policy of culture are so hard to compare to the intimate things that we really value. Like those things we want enough to wake up and see placed next to our beds. But these days I feel a need to think of activism in relation to intimacy: a need based on all the things in the newspapers and from in past, things that approach me when I can't sleep. Anyway, the reason I'm thinking of all this again is because I saw someone just like that boy, or I should say a rendition of someone just like him, in a painting by Jochen Klein. He left a number of paintings behind that are beautiful and important. They're important to me today because they reflect on the dilemma of reconciling my work on public issues with my fascination with intimate pictures. Such a dilemma is complex and worth telling you about, because I

think it points to a fundamental fiction in our industry: namely, that the desire to describe a radically sentimental subject and the need to address institutional hegemony are somehow fundamentally incommensurate.

It may seem paradoxical, but I have been noticing an essential rapport between these paintings and the work that Jochen produced with Group Material. Finding affinities between these paintings of quiet figures in pastoral landscapes and a collective project-based art practice that appropriated museum galleries and public spaces may seem a ridiculous task; the two seem so incomparable in appearance. What do images of men with baby tigers, sad geese, ballerinas, and boys lying around with sleepy rabbits have to do with institutional critique? They don't resonate with the converting advertising space, or exposing museum authority, or reinventing collecting impulses and rigid archives, but instead with the actual working process that comes forth in collaboration. I think that Jochen's paintings reinforce the idea of an artwork helping someone imagine themselves as socially perfectible. More specifically, they remind me of the concern for a particular collective voice that Jochen brought when, together with his friend and collaborator Thomas Eggerer, he joined Julie Ault and I to work on the last projects of Group Material. His effort to represent the possibility that shared pleasure has in transforming subjects was a great influence on us, and in many ways, this concern underlines a structural imperative of the work we did together. You see, our inclusive and collective exhibition practice, which positions artists as producers of social and not just cultural meaning, came out of a process that depended on friendship, rapport, and affection.

For me, Group Material in all its manifestations since 1983 had a profound sense of origin in the excitement that accompanies the identification of friendship with production. It seems that maybe the most transgressive possibility for an individual faced with the tyranny of confession and trauma, may be simply to have a friendship. Even with all the disappointments that may come along with intimacy and affection, as a projection, friendship still seems an effective way to think about the work that Group Material did together. Our discussions on the choice of themes, sites, objects and artifacts and in planning models of address and structures of display were fundamentally about projecting ideas we had of ourselves, which were dialogic and inclusive, onto art institutions, which appeared myopic and falsely neutral. The possibilities for art were made real in the relationship between collaborators first, then exported in a sense, in the form of a model. The juxtaposition of artworks and artifacts on the wall of the museum represented, at least in part, our own dialogue and discussion. Our process and our product were inexorably linked to the idea that collaborative attention can open institutional dialogues to the specific representations of marginal and difficult ideas. Each exhibition and public project was a model then, a "miniaturized" presentation of a social possibility that was different than the gargantuan forms of persuasion and regulation that surrounds us; a modeled representation of something we experienced in working together.

Jochen's paintings seem to provide a similar proposal in that subjective change, like social change, is dependent on physical models – i.e., artworks. I think people these days often see the idea of modeling radical subjectivity as complicit with corporate culture's narrow fantasy – and a good deal of the time they are correct. But the figure-in-the-landscape images that Jochen produced are subjectively oriented extensions of social inquiry because they reflect the way that all imaginings of different futures are also ideal projections of the self: models of what we could be. Like the miniaturized projection of an exhibition as a model for changing culture, Jochen's paintings show figures that are miniaturized in relation to the gigantic and perfect natural sites that they occupy. Models are always smaller than the real space they make proposals to. They have to be in order to project in miniature a picture of a tentative, possible future that many audiences could see as a usable, experimental experience. Or better, in showing us models of people that can perform like these tiny fairies or nymphs, Jochen shows figures from the past, from childhood or fantasy, that are presented as an alternative present that is not threatening. The boy in the grass is representative of an ideal subject, what we would want today if we could use our memory and history in some more effective way.

These days there is much heroic and strident discussion from all points in the ideological spectrum that reduces marginal identity to a public distortion of the body. I'm thinking of things from Jerry Springer and body-building to anti-abortion posters and presidential penises. A culture of spectacularized perversity exposes the body by turning it inside out into a carnivalesque display. I can acknowledge the way that the free zone of a carnival turns the world upside down in order to posit new and radical roles for its subjects. These are what Susan Stewart calls "bodies in the act of becoming", but as useful as they may be in countering the spectacle of submission to violence with a spectacle of opposition, I am filled with doubt in their presence. The body torn and re-made, presented resistantly and grotesquely to the view of a political majority, does indeed provide a chance for subjects to imagine themselves as different, as freaks, outside of and liberated from the oppressive norm. But in replicating the forms of the spectacle of public distortion without attending to its context, such grotesque bodies seem less and less able to act radically.

Jochen's project in these paintings appears to me to be very different. The body that he is proposing is more perfect, both more distanced and domesticated at the same time. Unapproachable but familiar objects, the figures that inhabit these paintings are bodies frozen in an ideal time. They are shiny to the extent that they can reflect our will and desire in the abstract. They are colorful enough to allow us to place them in relation to some public fantasy that we have entertained at some time, but not enough to become or replace that fantasy. This is certainly a type of objectification, but one that is based on experience and imagination not trauma. It proposes possibilities that are intimately interwoven with ideal figures of everyday life and the paths these figures take through and against our lives. The colors and surface of these pictures, like the skin of the ballerina in one of them,

reflects a story that we can only fully identify with as a kind of frightening, delicate, and reflective perfection. This skin of a miniature always appears true because like a model, it exists in the form of an abstract proposal, without contingency and purely representative of something we can project onto but never into. In a constructed world where the skin is so reflective, this mad wounded culture we actually live in cannot reach us. These little figures are models of a different subjective possibility for a viewer, one based in memory and fiction at the same time, a model that we can play with to imagine ourselves differently.

If artists have a dilemma between exposing our ideal figurations as grotesque, all orifices and turned inside out in grand display, and of miniaturizing ourselves into a perfect model of a self or selves, then Jochen and Group Material probably fall into the latter position. Together we wanted to make models of a comparative cultural forum that would act as a rendition of perfection that was ideal in the sense that it was already past the form of failure. Jochen's voice in Group Material brought an insistence on subject positions that would allow and even encourage the radical objectification of other people. He said to me once that he wanted a public monument to remind him of walking into a stranger who he could really fall for. Whether this stranger is an ideal rendition of the self or an other, it hardly seems to matter. In both cases it is undifferentiated, alien, someone that either you or I could mistakenly identify as a friend, a companion, a collaborator. Which brings me back to the boy we saw in the English Garden. You see, that boy was an emblem of Group Material's process, Jochen's figure, and our young ideas in the park that day – all echoing how great it can be to make fantastical investments onto other people. In imagining ourselves as the perfect companion for a stranger, we were and still are making models of an alternative future. Such sentiment, I think, is a guide to the radical potential of intimacy. And a guide to our memory of it.

Jochen Klein

Helmut Draxler

Jochen Klein's artistic career has nothing to do with the conventional conceptions of an undeviating development or a consistent persistence. He, too, overplayed the abrupt transitions in his short career not for aesthetic decisions. Full of determination, though, Jochen worked out for himself a very broad artistic vocabulary which ranged from masterly painting to the activist positions in collaboration with Group Material. Not only an advance lay within, though. Rather Jochen continually reintegrated the early approaches and, starting out from criticism of the macho conception of the academic "being of an artist" ultimately arrived at the exceptional paintings of his last years. In 1996, he took up the painting of the previous three years again with a kind of parodistic deconstruction of the pictorial conventions of representation of "femininity" and "nature" and soon succeeded in creating new, highly ambivalent visual fantasies. The mostly regressive appearing worlds of emotion of these paintings, expressed in the "embryonic" gestures of youths set in spectacularly painted landscapes, let a boisterous rapture transpire in a flash and simultaneously feel its loss. The parodistic is not entirely missing, though, – the paintings are neither really earnest, nor are they even tragic – yet just this parodistic aspect permits that distance from which feelings can be painted at all. For this reason the intimacy of these paintings has nothing escapists in itself. It takes gay desire and painting, which it expresses, seriously. This is not "the" universal, expressive painting, but a multiply fractured, minority artistic approach which combines the deconstructive with the reconstructive, the Utopian-narcissistic craving with concrete visual reality and, finally, the political with private self-determination.

I first met Jochen in the spring of 1993 in a seminar at the Munich Academy. We discussed how architecture, design and art in the 60s and early 70s based on megastructures and landscaped interiors, had been devoted to the reformulation of community. The exhibition "Die Utopie des Designs" [The Utopia of Design] (March / April 1994) at the Kunstverein München developed from this seminar.[1] The seminar group was equally responsible for the conception as regards content as it was for research and the mounting of the exhibition. In the catalogue Jochen wrote a contribution about "Corporate Design, Identity and Culture," in which he analyzed the different approaches to the new corporate identity:

"In this stuation the corporate identity approach promises an amazingly simple solution. Tailored-made, preplanned reglementations will become superfluous when the mis-

sion succeeds in anchoring in the staff members that they reciprocally stimulate and control each other at the same time. Then everything takes care of itself, flexibly, appropriate to the situation and target-oriented, which would hardly be possible with technical and bureaucratic systems. Thereby one is conceivably far removed from a repressive form of integration. It is no longer a matter of exploitation, but voluntary commitment to the apparatus of production achieved through motivation."[2]

On the one hand, in this quote the subject "repressive tolerance" is discernible, which will still preoccupy Jochen in later works; on the other hand, in the context of the projects, it was extremely important to show how many elements of "social" design of the 60s could be found again in the corporate identities. Otl Aicher's Olympia Design of 1972 provided a focal point of this transition. Jochen, together with Thomas Eggerer, wallpapered the entrance or the café area at the Kunstverein with sketches from this "Total Design," which covered an entire region and tried to stretch to the Olympia grounds.

At that time Jochen had already had an eccentric "career" as an academic painter behind him. Unlike the students in his class who were all oriented toward Abstract Expressionism, he took interest in luxurious interiors, façades and flower arrangements that he dissolved in firey executions of color and bright spaces. Public affirmation and ironic detachment went hand in hand in these paintings. Perhaps one can already read Jochen's first stance as a gay man within the standardizing academic setting, but in any case important facets of his personality: his interest in the overextravagant and the glamorous, his impish, persistantly back-biting charm. Jochen collected children's books out of pure interest in the superficial. Was there another side? Nothing unfathomable or ambiguous, rather something defensive and protective, I think. The masterly avoidance of every moment of boredom in his environment certainly kept others at a distance, too. Despite his tremendous social nature, a crowd of people was also quickly too much for Jochen at first. Also there was very little place for the expression of private emotions in his "fine filigree" net of witticisms. He detested any kind of behavior of authenticity anyway. For him, intimate knowledge of pedigree dog breeding and his obsessive interest in the complex kinship of the European high nobility were artificial enough and were worthy of his extraordinary power of recollection.

At the time of the preparations for the "Utopia" exhibitions, Jochen and Thomas were already collaborating on the first works. In 1993, they wrote a text about the Englischer Garten in Munich. Compared with the official rendition of the park as an outstanding Gesamtkunstwerk, they emphasized the political and social discourse around the park, or use deviating from the norm. Laid out in 1789, shortly after the beginning of the French Revolution, its history of origin is closely linked with the development of the bourgeois social order, especially as a symbolic expression and a concrete learning site of categories of bourgeois morals. Many monuments are reminders of bourgeois virtues and call for patriotism. The inscription of the so-called Harmlos [i.e. harmless, peaceful] Statue – a

naked, male figure at the former entrance of the park made to look as if it were from ancient Greece – advises: "Walk in peace here, then return fortified for every duty." For Jochen and Thomas, however, today's park was also interesting as the largest cruising area in the city.

"The meeting of an officially represented and an inofficial and non-representable level holds a peculiar element of comedy. The everyday perception of this seam, which separates both levels and ties them to it, was the starting point of our investigation: Just as every 'self' is formed and legitimized by the construction of an 'other,' in the same way bourgeois morals have been devised because of the disassociation from their deviating forms of existence."[3]

Another work consisted in fastening a plaque to a public toilet with the request to "Leave a message." The gay communication of a pick up spot, the public toilet, was supposed to be brought out into the open and, in the context of current plans for the closing and cultural reutilization of public toilets, refer to a dissident use deviating from the heterosexual norm. For:

"The public toilet is an ephemeral place which is only made up of gestures, glances and craving. It is perceptible only through cognizant awareness."[4]

In the exhibition "Oh boy, it's a gir!," which also took place at the Kunstverein München (summer 1994), Jochen and Thomas exhibited an original-sized photo of the plaque. In the catalogue contribution they discussed liberal "public toilet policy" in the service of order, cleanliness and culture:

"At the beginning of 1994, Munich's city government of Social Democrats and Ecologists proposed allocating public toilets for cultural use in the form of rehearsal rooms for music and folklore groups, for instance. In the toilet where we hung our plaque homosexuals were supposed to set up a nice café. With the rezoning of this toilet into a 'gay café' the previous use of the place would be only present in a cleansed and neutralized form as a recollection. In other words, the meaning of the site as a gay meeting place would, in fact, be maintained but would be 'visible' by way of its institutionalization, that is to say it would be made controllable and consequently returned to gays in a desexualized form. This process of purification recalls the Christianization of pagan places of worship. Consequently, a place visible at a glance would come into being which would make the 'grip' on gay bodies possible."[5]

Before Jochen and Thomas went to New York in the summer of 1994, Jochen painted the first reclining female nude in an idyllic natural setting after kitschy posters by David Hamilton. He himself thought they were too "risqué" for his last exhibition at the academy and therefore produced a series of paintings of flowers, quickly and masterly in the usual way.

In the States, Jochen and Thomas then went to "school" once again: Thanks to the good offices of Doug Ashford, they were accepted at the Vermont College of Art, where they

spent two weeks each semester respectively for the following two years. There they mainly worked on texts and soon became members of Group Material (along with Julie Ault and Doug Ashford). They returned to Munich as members in the spring of 1995 for the Group Material exhibition "Market" at the Kunstverein. "Market" analyzed advertising and marketing strategies which operate with the vocabulary of political movements and are especially addressed to different minorities.

Under the motto "It's time to change something... let your true voice be heard" from the minority-oriented advertising campaign of the telecommunications company AT&T, in 1994, they collected advertisements, their slogans, and the most varied consumer goods in order to call into question marketing strategies of this kind and create flexible expanses for criticism:

"Although the woman on the müsli package resembles them (female, black etc.), and although, for instance, a telephone company approves her choice of a homosexual sex partner, it goes to the internalized illusion of political affinities. We know that, but somehow it always functions for sure – when shopping decisions have to be made."[6]

With products bought in Munich (e.g. Deutschländerwürstchen [i.e. canned franks], Negerküsse [literaly negro kisses; chocolate covered marshmallows] and the like) the nationalist and racist aspects function nevertheless even more directly and in an undisguised way.

Back in New York, Jochen and Thomas started working on their "Ikea" project which took place as a display window installation at Printed Matter in Soho's Wooster Street (January–March 1996). Ikea is the world's largest, globally operating furniture group today. The first branch in West Germany was opened in 1974. The practicle Scandinavian everyday design, and the easy do-it-yourself installation at home became popular when the political revolt of 1968 had already passed its peak:

"Indeed the 1970s could be seen as a period in which the former protesters were integrated into society as a new academic elite, while a small part of the protest movement turned into a militant organization. IKEA furniture is an analogy of this social change; it describes the retreat of the 'revolt' into privacy."[7]

In addition to fragments of text, the display window installation used altered advertising material which gave single pieces of furniture significant names like "revolt." On the whole a multilayered visual structure developed which juxtaposed the successful depoliticized, inexpensive variant of the Ikea design with the collective Utopias of the 60s. What followed afterward, however, still puts this collection of criticism and resistance in the shade:

"During the 1980's and 90's design seemed to have revised its idealistic claims, and begun to cater to an affluent and indulgent lifestyle. The design object has become a sign of expertise in good taste. A development that is paralleled in New York by the socio-economic change of SoHo, where art and design present themselves as part of the same spectacle."[8]

Afterward, more joint text productions followed once again, including among others the

article published in Texte zur Kunst "Gay Politics in the Clinton Era," which critically examin-
ed the conservative tendencies within the gay movement, not struggling against hetero-
sexual family norms, for example, or against the military-industrial complex, but instead
wanting to be allowed to marry or enlist in the army.

In June 1996, participation in another Group Material followed, this time for the Three
Rivers Arts Festival in Pittsburgh. *Art in Public Places, Community-Based Art, and Art in
Context* were the contents of the given themes which confronted Group Material with its
own history in an institutionalized way. For that reason the group did not try itself to be-
come a part of a "New Genre Public Art,"[9] but rather apply the specifically activist-analytic
method to the festival itself:

"As 'community' and 'public' are amorphous terms it is crucial to question the ideo-
logical underpinnings and context as well as the character of social constellations at work
when they are invoked. Given recent trends toward professionalization of community-
based art alongside privatization of public space, we decided to investigate 'community'
term in relation to the festival itself."[10]

Group Material finally decided to make a montage from passages of official festival dis-
patches and interviews conducted spontaneously on the streets of Pittsburgh in order to
confront lofty intentions with real needs and expectations:

"They have really good food. We go to the festival for the food. Usually my wife buys
something for the house. We have a new house and have nothing, no paintings on the
walls. So we are trying to put something up."[11]

And:

"When you're in high school you're taught that your community is basically your neigh-
borhood. It's a bit more complicated than that now with every new group that comes
along. Obviously there is a new concept of what community is. For one thing, there is a
non-geographic concept of what a community is."[12]

But also:

"I often walk through the cruising area of Schenley Park because I feel safer there. You
rarely see anyone, but you know people are around."[13]

With that, the collaboration with Thomas and with Group Material ended for Jochen.
He began to experiment with watercolors again before moving in the fall of 1996 to Lon-
don to his boyfriend Wolfgang Tillmans. He painted a series of paintings until his far too
early death in July 1997.

The first of these paintings took up again Hamilton's nudes showing the back view from
the Munich Academy period, but the landscape portion had now greatly changed: an al-
most realistically painted field of flowers runs from the right in the painting, tree trunks
behind it, drawn with a single, broad brush stroke, structure the surface of the picture;
pasted pieces of poster find space in between – a woman leads a horse on a tight rein in the
back part of the painting; alongside it, vigorous masterly color-patch painting and in the

foreground to the left, an embracing, naked female couple, this time painted from a photo. The picture is a montage of only loosely connecting pictorial parts. The linking colored areas are blurred to the point where they are indistinct. Jochen allowed the still wet paint drip a number of times over the picture. Especially this painting shows a series of painterly possibilities and thus recalls the indexical series of paintings by Michael Krebber. But what can the representations of naked women mean in the paintings of a gay man? On the one hand they are direct quotations from popular, kitschy hetero soft porn from the 70s; on the other hand they are "appropriated" by Jochen, as he himself said, "as an empty sign." His paintings used "empty signs" of this kind to define painting as a discourse about the embrassing classical conventions of representation of nature and femininity. Everything in these pictures is so obviously fabricated – Jochen went beyond this moment once again in the picture with the red poppy, which shines as if from a landscape blurred with a soft-focusing lens, – that many might think they are "kitschy" perhaps. But it was a matter of the reassurance of a place where Jochen only had to paint: to paint without being a "painter," that is to say without degenerating into the old universal gestures of most painters and from here arrive at newer and more direct formulations.

Then he replaced the quotations of naked women with directly painted youths. For them, too, there were photographic models, but they are by and large so altered in the painting that they have no more character of quotation. In one painting a youth cuddles with slightly drawn knees to a white cushion in the middle of the landscape. This landscape has also changed. It no longer falls apart in a montage manner, but receives strong solidarity by means of the central tree trunk in the upper middle of the picture. A ludicrous light shines behind the tree. In the background paths run to the left and to the right of it. The Bavarian alpine mountain range – if you so will – constitutes the finish. This time Jochen put a rythmically accentuated network of lines and glaring colored surfaces over the blurred surfaces. Even the leaves dissolve into pure patches of color. In this way a dynamic evolves in the painting which contrasts with the reposing youth. Another painting shows a crouching youth in a thicket of birches. It does not have the broad perspective of the other paintings; the strong colors cut off the background. Here the idyllic landscape hems in the youth even closer. Only the tree trunk against which he is leaning in this painting rises to the top in a phallic way and breaks out of this confinement with its branches. Is the youth in these pictures now a potential object of love, or does he represent Jochen himself as a youth or as a child, even? This question is not easy to answer; it leads to the decision whether one wants to see a rather amorous fantasy with melancholic affinities in the painting or a regressive element which evokes one's own childhood with the dawning of the consciousness of one's own sexuality. I think that both aspects are effective in all these paintings, and yet a cautious shift from one to the other has been staged.

Another painting starts from a regressive motif: This time a somewhat older looking youth rises stripped to the waist from a floral wreath. Symbolically one might consider it to

be the scene of a birth, if it were not for the fact that the youth is holding a cat in his arms. The ground on which he is lying is only a yellow flourish in the painting with allusions to more flowers on it. A white "nothing" comes around the outside and the corners of the painting – to put it drastically – are painted in the color of excrement. This painting hardly has any space; it is not a montage, either, but is organized on the surface from the middle and the edges. The relationships of color, forms and motifs are in no way clear and yet extremely clear. Only the motif itself still refers to the regressive aspect. The colors and the youth's smile itself speak another, sexually charged and overextravagant language. Perhaps the cat, psychoanalytically speaking, an object of transition, leading from infantile regression to mature object selection.

A remarkable painting shows a young man in a bright clearing, framed by dark shadows. In a particular way this picture, which is masterly painted, with light, colors and concrete signs also merging as background and foreground, is devoid of all regressive moments. The somewhat stiff standing young man is a pure object. He does not even have ground under him anymore to move independently. Instead he is elevated and framed by a painterly firework.

Inevitably, these interpretations are very subjective. They beat a path that comes round to an end. That is because texts are themselves constructions and like to come to a sensible and, to some extent, logical finish. For this reason I wish to ascertain that I have starkly fabricated the conclusion of this text. It was never intended to be an artistic finish. It was no way Jochen's feeling to have arrived at some end point. He stood at the beginning.

Footnotes:

1 Apart from Jochen Klein and Thomas Eggerer, the project group of the exhibition "The Utopia of Design" included Undine Goldberg, Florian Hüttner, Josef Kramhöller, Cornelia Wittmann and Amelie Wulffen. Vitus H. Weh took charge of coordination.

2 Jochen Klein, "Corporate Design, Identity and Culture," Helmut Draxler and Vitus H. Weh, eds., *Die Utopie des Designs*. Kunstverein München 1994, unp.

3 Jochen Klein and Thomas Eggerer, *Der Englische Garten in München*, unpublished manuscript, Munich 1994, p. 1.

4 Jochen Klein and Thomas Eggerer, "Leave a Message," Hedwig Saxenuber and Astrid Wege, eds., *Oh boy, it's a girl! Feminismen in der Kunst*, Kunstverein München 1994, pp. 72–73.

5 Ibid.

6 Group Material, Market, Kunstverein München 1995, unp.

7 Jochen Klein and Thomas Eggerer, press text for "IKEA." A Window Installation at Printed Matter, Inc., New York 1996.

8 Ibid.

9 Suzanne Lacy, ed., *Mapping the Terrain. New Genre Public Art*. Seattle 1995. For criticism of this work see Miwon Kwon, "Im Interesse der Öffentlichkeit. Die Arbeit mit und für Communities," in: Springer. Hefte für Gegenwartskunst, Vienna December 1996–February 1997, pp. 30–35.

10 Group Material, text montages in the program brochure of the Three Rivers Arts Festival, Pittsburgh 1996, p. 2.

11 Ibid., p. 6.

12 Ibid., p. 10.

13 Ibid., p. 13.

Biographie

1967	geboren am 2. Mai in Giengen a.d. Brenz
1979–94	lebte und arbeitete in München
1989–94	Studium an der Kunstakademie München
1992–94	Stipendiat der Studienstiftung des Deutschen Volkes
1994/95	Vermont College of Art, Montpelier, Vermont
1994–96	lebte und arbeitete in New York
1993–96	Zusammenarbeit mit Thomas Eggerer
1994–96	Mitglied von Group Material
1996–97	lebte und arbeitete in London
1997	gestorben am 28. Juli in München

Einzelausstellungen

1998	Cubitt, London, Oktober / November
	Kunstraum München, September / Oktober
	Feature, New York, Juni / Juli
1997	Daniel Buchholz, Köln, Oktober

Gruppenausstellungen

1998	„Fast Forward", Kunstverein in Hamburg, Dezember
	„From the Corner of the Eye", Stedelijk Museum, Amsterdam, Juni – August
	„Portrait – Human Figure", Galerie Peter Kilchmann, Zürich, März – Mai
	Daniel Buchholz, Köln, Februar
1997	„Day without Art", Feature, New York, November / Dezember
	Robert Prime, London, September / Oktober
	„Time out", Kunsthalle Nürnberg, Juli / August, kuratiert von Stephan Schmidt-Wulffen
	„Multiple choice", Cubitt, London, März
1996	„Glockengeschrei nach Deutz", Daniel Buchholz, Köln, Dezember
	Three Rivers Arts Festival, Pittsburgh, Juni, kuratiert von Mary Jane Jacobs, als Mitglied von Group Material
	„IKEA", Printed Matter, New York, Februar / März, mit Thomas Eggerer

1995 „Market", Kunstverein München, Mai / Juni, kuratiert von Helmut Draxler,
 als Mitglied von Group Material

1994 „Oh boy it's a girl – Feminismen in der Kunst", Kunstverein München, Juni / Juli
 Kunstraum Wien, September / Oktober, kuratiert von Hedwig Saxenhuber
 und Astrid Wege, Teilnahme mit Thomas Eggerer
 „Die Utopie des Designs", Kunstverein München, März, Organisation und
 Konzeption als Teil einer Projektgruppe

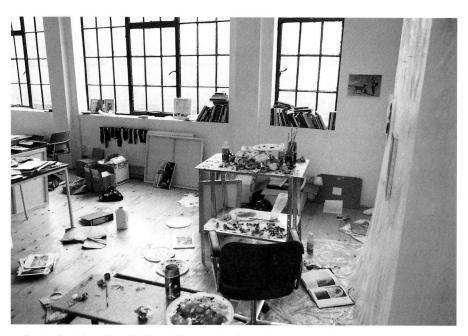

Atelier / studio Jochen Klein / Wolfgang Tillmans, New Inn Yard, London 1996

Biography

1967	born May 2 in Giengen a.d. Brenz, Germany
1979–94	lived and worked in Munich
1989–94	Academy of Fine Arts Munich
1992–94	Scholar of Studienstiftung des Deutschen Volkes
1994/95	MFA Program in Visual Arts, Vermont College, Montpelier, Vermont
1994–96	lived and worked in New York
1993–96	collaboration with Thomas Eggerer
1994–96	member of Group Material
1996–97	lived and worked in London
1997	died July 28 in Munich

Solo Exhibitions

1998	Cubitt, London, October / November
	Kunstraum München, September / October
	Feature, New York, June / July
1997	Daniel Buchholz, Köln, October

Group Exhibitions

1998	"Fast Forward," Kunstverein in Hamburg, December
	"From the Corner of the Eye," Stedelijk Museum, Amsterdam, July / August
	"Portrait – Human Figure," Galerie Peter Kilchmann, March – May
	Daniel Buchholz, Cologne, February
1997	Robert Prime, London, September / October
	"Time out," Kunsthalle Nürnberg, curated by Stephan Schmidt-Wulffen, July / August
	"Multiple choice," Cubitt, London, March
	"Day without Art," Feature, New York, November / December
1996	"Glockengeschrei nach Deutz", Daniel Buchholz, Cologne, December
	Three Rivers Arts Festival, Pittsburgh, June, curated by Mary Jane Jacobs, as member of Group Material
	"IKEA," Printed Matter, New York, February / March, with Thomas Eggerer

1995 "Market," Kunstverein München, May / June, curated by Helmut Draxler, as
 member of Group Material

1994 "Oh boy it's a girl! – Feminismen in der Kunst", Kunstverein München, June / July
 Kunstraum Vienna, September / October, curated by Hedwig Saxenhuber and
 Astrid Wege, participation with Thomas Eggerer

 "Die Utopie des Designs", Kunstverein München, March, organisation and
 conception as part of a project group

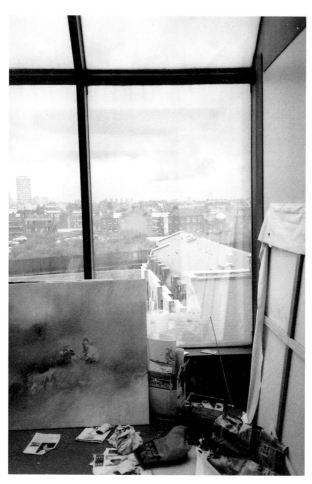

Atelier / studio Jochen Klein, Brick Lane, London 1997

Bibliographie

ASHFORD, DOUG: „Notizen für einen öffentlichen Künstler", in: *Kunst auf Schritt und Tritt*, hrsg. von Christian Phillip Müller und Achim Könneke, Hamburg 1997, S. 110–125.

AULT, JULIE: „Die Zweischneidigkeit der Geschichte", in: SPRINGER, Band III, Heft 3/1997, Wien; S. 56–59.

BECK, MARTIN: „Ikea/Printed Matter", in: SPRINGER/WEBSITE, März 1996.

BECKER, JOCHEN: „Jenseits der Baugrenze", in: ARTIS, 46. Jahrgang, Nr. 7, August/September 1994, S. 52–57.

BECKER, JOCHEN: „München macht sauber", in: TAZ, 19.4.1994.

BECKER, JOCHEN: „Klappe dicht", in: TAZ, 7.10.1994.

CONNELLY, JOHN: „Ikea", in: THE THING, New York, Februar 1986.

COTTER, HOLLAND: „Jochen Klein", in: THE NEW YORK TIMES, 26 Juni 1998, S. E38.

DRAXLER, HELMUT: „Requiem für Einen", in: TEXTE ZUR KUNST, Nr. 28, S. 179/178.

DZIEWIOR, YILMAZ: „Jochen Klein", in: ARTFORUM, Januar 1998, S. III.

HESS, BARBARA: „Jochen Klein", in: FLASH ART, no. 198, Januar/Februar 1998, S. 120.

HOFFMANN, JUSTIN: „Oh boy, it's a girl!", in: KUNSTFORUM INTERNATIONAL, Band 128, Oktober–Dezember 1994, S. 351/352.

GOETZ, JOACHIM: „Eine Art Supermarkt des Kommerz", in: LANDSHUTER ZEITUNG, 6.6.1995, S. 27.

JACOB, MARY JANE: „Reflections upon Exiting Points of Entry", in: *Points of Entry, Three River Ars Festival*, hrsg. von Jeanne Pearlman, Pittsburgh, 1997. S. 52.

KWON, MIWON: „Three Rivers Arts Festival: Pittsburgh, June 7–23, 1996", in: DOCUMENTS, Nr. 7, Herbst 1996; S. 30–32.

KWON, MIWON: „Three Rivers Arts Festival", in: TEXTE ZUR KUNST, Nr. 23, August 1996; S. 149–151.

KWON, MIWON: „ Im Interesse der Öffentlichkeit ...", in SPRINGER, Dezember 1996–Februar 1997, S. 52.

MAZZONI, IRA: „Wohnlandschaft und Design der Zukunft ?", in: SÜDDEUTSCHE ZEITUNG, 07.4.1994.

METZGER, RAINER: „Die Utopie des Designs", in: KUNSTFORUM INTERNATIONAL, Band 127, Juli–September 1994, S. 318–320.

NIEUWENHUYZEN, MARTIJN VAN: „Jochen Klein", in: *From the Corner of the Eye*, hrsg. von Stedelijk Museum 1998, S. 54–57.

RAINER, COSIMA: „Oh boy, so viele Fragen!", in: DER FALTER, Nr. 41, 1994, S. 26.

Rein, Ingrid: „Ästhetik des kritischen Diskurses", in: Süddeutsche Zeitung, 26.5.1995.

Saltz, Jerry: „Jochen Klein", in: Time Out New York, 2. Juli 1998, S. 57.

Scheutle, Rudolf: „Tanja Mohr, Carin E. Stoller, Jochen Klein", in: Kritik / Zeitgenössische Kunst in München, 3 / 94, S. 18 – 21.

Schmidt-Wulffen, Stephan: „time out", in: *time out*, Katalog hrsg. von Kunsthalle Nürnberg 1997.

Schütz, Heinz: „Market – Group Material", in: Kunstforum International, Juni 1995, S. 430 – 432.

von Wulffen, Amelie: „Ein Nachruf auf Jochen Klein", in: Springer, Band III, Heft 3 / 1997, S. 65.

Jochen Klein als Autor und Co-Autor

Eggerer, Thomas / Jochen Klein: „Der Englische Garten in München", unveröffentlicht, 1994.

Eggerer, Thomas / Jochen Klein: „Die Funktion der Kunst im Gesamtkomplex der olympischen Spiele in München 1972", in: *Die Utopie des Designs*, hrsg. v. Kunstverein München, 1994, anläßlich der Ausstellung „Die Utopie des Designs" im Kunstverein München, März / April 1994.

Klein, Jochen: „Corporate Design, Identity and Culture", in: *Die Utopie des Designs*, hrsg. v. Kunstverein München, 1994, anläßlich der Ausstellung „Die Utopie des Designs" im Kunstverein München, März / April 1994.

Klein, Jochen: „Olivetti: Vorbild für Corporate Identity", in: *Die Utopie des Designs*, hrsg. v. Kunstverein München, 1994, anläßlich der Ausstellung „Die Utopie des Designs" im Kunstverein München, März / April 1994.

Eggerer, Thomas / Jochen Klein: o.T., Katalogbeitrag in *Oh boy, it's a girl! Feminismen in der Kunst*, hrsg. v. Kunstverein München, anläßlich der Ausstellung „Oh boy, it's a girl!" im Kunstverein München, Juli – September 1994 und im Kunstraum Wien, September – Oktober 1994, S. 72 – 73.

Group Material (Doug Ashford, Julie Ault, Thomas Eggerer, Jochen Klein): „It's Time For A Change ... Let Your True Voice Be Heard", in: *Market*, hrsg. v. Kunstverein München, anläßlich der Ausstellung von Group Material im Kunstverein München, Mai / Juni 1995.

Eggerer, Thomas / Jochen Klein: „Communication as Ritual – die Talkshow im amerikanischen TV", in: Texte zur Kunst, Nr. 21, März 1996. S. 40 – 45.

EGGERER, THOMAS/JOCHEN KLEIN: „Vitually Queer – Gay Politics in der Clinton Ära", in: TEXTE ZUR KUNST, Nr. 22, Mai 1996, S. 140–147.

GROUP MATERIAL: Textbeiträge zum Programmheft des Three Rivers Arts Festival, Pittsburgh, Juni 1996, im Rahmen eines Beitrages von Group Material zu „Points of Entry, Three Rivers Arts Festival".

WULFFEN, AMELIE/THOMAS EGGERER/JOCHEN KLEIN: „Akademien haben viele Freunde", in: *Akademie*, hrsg. Stephan Dillemuth, 1995, S. 160–163.

Atelier/studio Brick Lane, Detail/detail

Atelier / studio Brick Lane, Detail / detail

Das Augustiner-Christkindl im Münchener Bürgersaal, Postkarte / postcard

Die Ausstellung im Kunstraum München wurde unterstützt durch die
Erwin und Gisela von Steiner-Stiftung

Danksagung / Acknowledgements

Tomma Abts, Doug Ashford, Julie Ault, Andreas Balze, Rüdiger Belter,
Daniel Buchholz, Leontine Coelewij, Tomaso Corvi Mora, Cubitt London,
Helmut Draxler, Thomas Eggerer, Feature New York, Justin Hoffmann,
Luise Horn, Stefan Kàlmar, Renate Kern, Bernd Klein, Rosemarie und
Rolf Klein, Uwe Koch, Walther König, Kunstraum München, Kunstverein
München, Gregorio Magnani, Christopher Müller, Martijn van Nieuwen-
huyzen, Silke Otto-Knapp, Printed Matter New York, Peter Roeckerath,
Stephan Schmidt-Wulffen, Astrid Wege.